親愛壞蛋
Lovely villain

幕後創作＋

寫真劇照＋

訪談記事全紀錄

豐采節目製作股份有限公司
———————————— 著

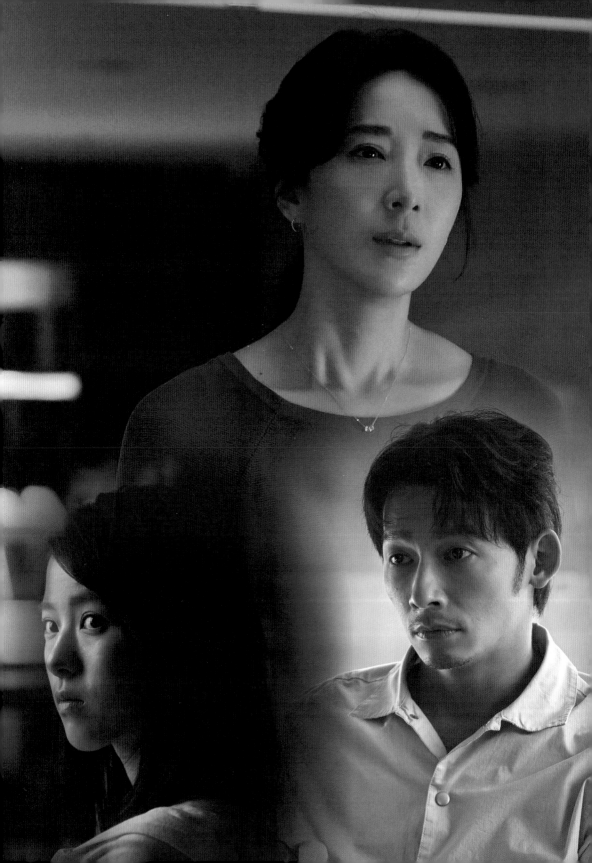

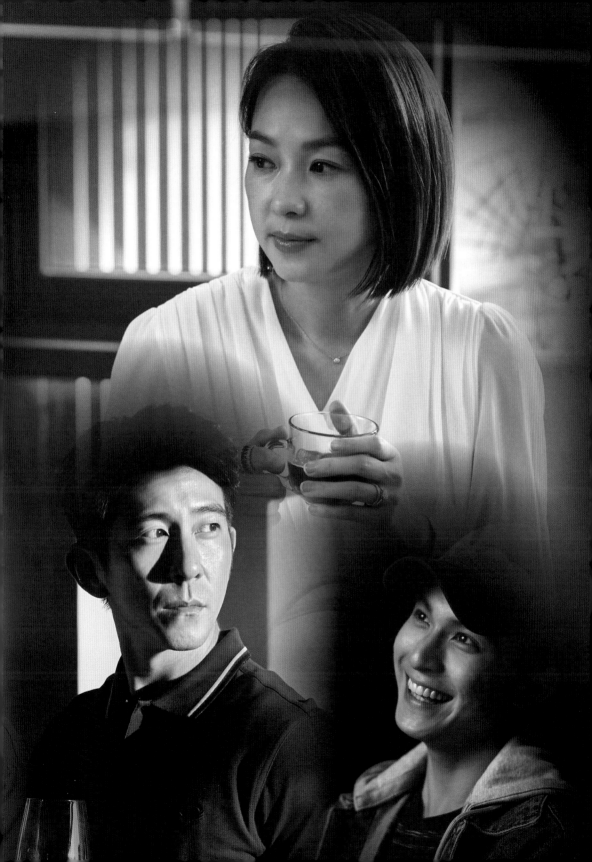

故事
簡介

還完債務已一無所有的韓真真，帶著丈夫莊俊傑及女兒莊映文搬入姊姊的高級社區豪宅中暫住，打算藉此展開新生活，未料卻意外捲入社區內部的勢力之爭，看似希望的未來瞬間變調……

　　同時力圖走出霸凌陰影的莊映文，在入住社區不久後遭到性侵，愛女心切的莊俊傑，將兇手指向同為新住戶的職棒明星姜正明，頓時輿論甚囂塵上，爆料公審接踵而至，讓姜正明無力招架，只能在記者面前怒吼兇手不是他！到底誰才是真兇？

　　真相究竟為何？

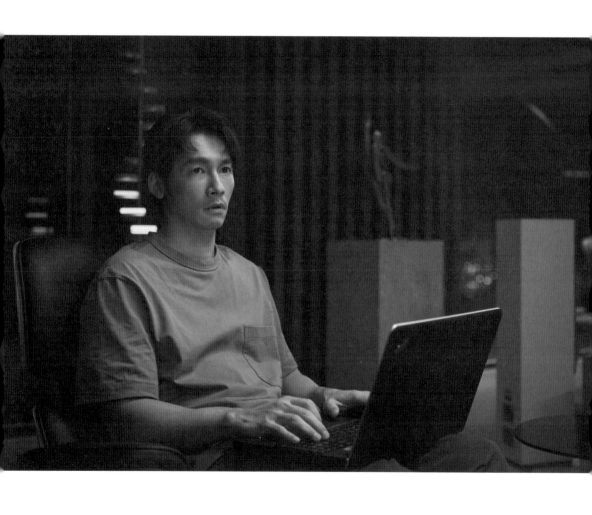

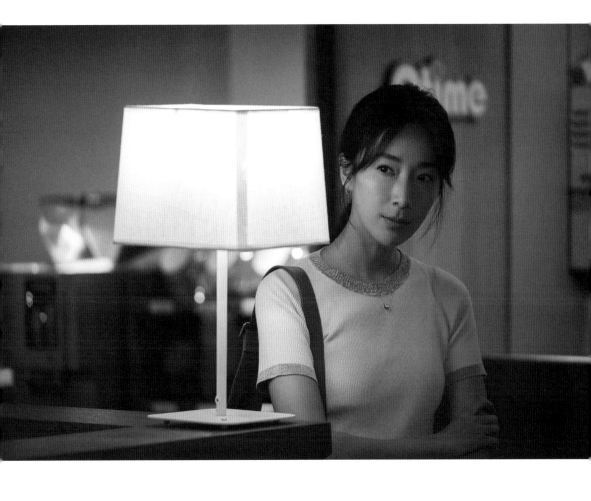

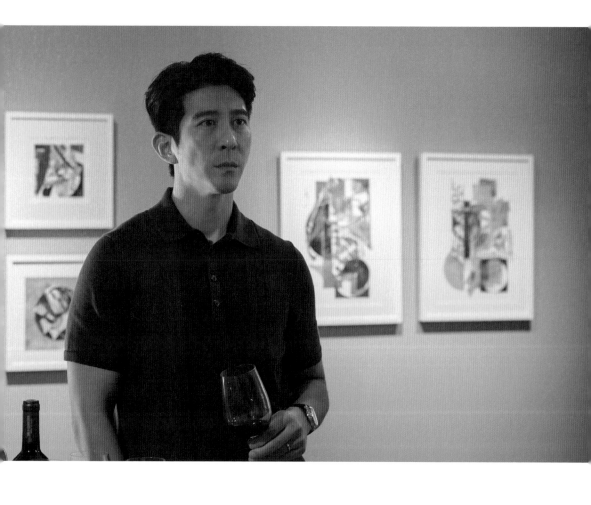

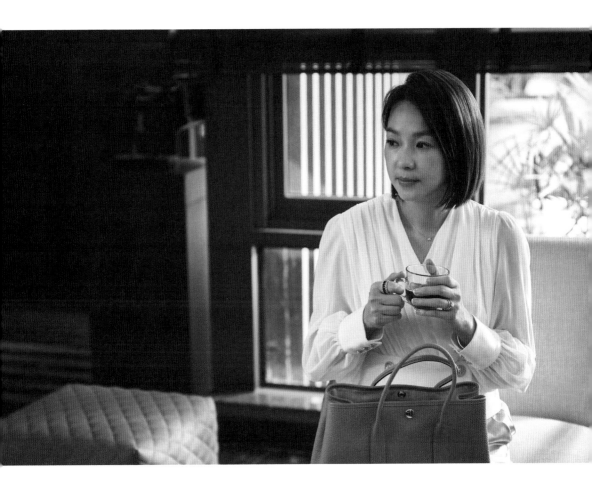

目／次

PART **1**

製作團隊的話

走過暗黑，
終能傳遞一絲溫暖

▌ 導演・洪子鵬

　　一開始，我是被《親愛壞蛋》這個名字吸引，於是決定接導這部戲。

　　那時候我剛拍完《無神之地不下雨》在休息。由於之前拍了不少靈異題材的作品（《林投記》、《靈異街 11 號》、《76 號恐怖書店之恐懼罐頭》系列），我有個感覺，不想再做靈異類型了，想做一些關於家庭的建立與崩壞，而《親愛壞蛋》剛好在這時候降臨。

高端社區裡的善與惡

　　《親愛壞蛋》講的是同一個社區裡，好幾個家庭聚在一起發生的事。一開始的高潮，就是社區選主委。我們一般人，雖然不是住在跟他們一樣的豪宅內，卻也還是會覺得選主委很麻煩，那為什麼這群人這麼想要選主委？他們都說是為了自己的家庭好。

　　這些人最初的動機，都是為了自己的家，但表現出來卻各有善惡。他們在自己家人面前是「親愛的」，他人面前卻是「壞蛋」。

洪子鵬 學成自世新大學廣電系電影組，在影視產業鏈中擔任過多種職位，擁有豐富實務經驗。2017 與 2018 年發表導演作品公視新創電影《林投記》、《靈佔》，而其首部執導並同時擔任編劇的電視劇作品，則為《靈異街11 號》。廣受好評的《76 號恐怖書店之恐懼罐頭》，更是集所學製作的成熟作品，足見其在奇幻與靈異驚悚片型上的掌握功力足夠。2021 年，與《想見你》製作團隊合作執導《無神之地不下雨》，是為職涯代表作之一。2023 年即將推出話題鉅作《親愛壞蛋》、時代劇影集《商魂》。

這個社區裡的人水平都很高，所作所為都走高端路線。但是你細看，父母跟子女之間關係、家庭的養成，又是什麼樣子的？映文有解離症，大家一開始以為她是受害者，到了第七、八集突然來個大反轉，賞觀眾一巴掌，告訴大家，她才是傷害別人的人。你會怎麼看待她？

故事最後，發生了很恐怖的事，你又會怎麼看待這些人？

我想轉述調光師對這齣戲的評價，他之前是《華燈初上》的監製，也是有孩子的人。他說，這部戲雖沒出現殺人流血這種讓人不舒服的東西，但探討的主題滿沉重的。

我不希望觀眾緊繃了這麼久，最後在圓滿結局裡放鬆。所以，路湘婷最終在頂樓放了手，孩子沒有醒過來，我們要一起面對過去犯下的錯。

成為父母後，視角就轉換了

我在拍這部戲時還沒當爸爸，到了後製剪接時孩子出生，也為我帶來有趣的視角轉換。

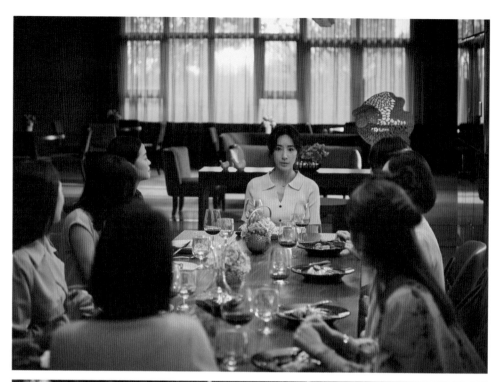

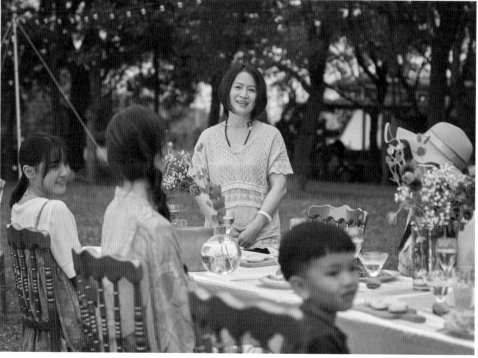

拍戲的時候，我從「孩子」觀點出發，他們總是渴求被世界了解，往往卻只能失望。其實劇中不只兩個青少年，路湘婷也有婆婆及媽媽，在她們眼中，她也是長不大的孩子。在親子互動方面，通常爸媽比較被動，會順著孩子的叛逆期走，等著看他們會出什麼問題。

　　但當我開始剪接，也當上爸爸時，竟然逐漸了解到成為父母的複雜性。拍攝時被戲裡的孩子感動；剪接時，反而被父母所表現出的情感細節而感動。當你成為父母的那一天，你看東西的角度就改變了。像我到了後來，就深深被六月不願意放棄兒子的心情給打動。

　　六月在戲裡很囂張跋扈，到處欺負人，但在跟孩子的情感相處上，又處理得很細膩。她理應是非常刻板的角色，一心逼孩子上名校的家長。在故事前面明明是個大反派，故事終了卻深深留在我心裡。我很能同理，畢竟她做了多少壞事，內心就經歷了多少痛苦。

建立在悲傷上的溫暖，卻能點亮最大的光

　　我很喜歡即興帶戲。戲終究要靠演員來完成，我所能做的就是讓他們理解，你這個角色要做什麼？我希望你怎麼做。我們都在同一條船上，方向我幫你定好，看你是要全力滑過去或慢慢漂過去都可以，這樣比較像真實的人。

　　印象比較深的即興發揮例子，是跟六月有關。她在頂樓跟兒子吵架的那場戲，其實都是即興對白。我記得我們三個坐在那裡，看著現場的感覺生出對話。我叫暉閔先講，接著問六月有什麼反應，她再丟出來。儘管這樣，拍完一次還是覺得好像少了點什麼，我就跟暉閔說：「你等等找個機會，對她說：『我很討厭妳』。」

後來正式開拍，他就對六月説：「我最恨妳，妳把我的事情都安排好好的，如果不是妳，我也不會變成這樣。若我還有機會，下輩子絕對不會選妳當我媽媽。」六月聽到了開始爆哭，情緒滿到頂點。這些都是當下生出來的台詞，大家演到一個程度，親自走了角色的內心歷程，自然就會説出話了。

還有就是莊俊傑上完節目回家，韓真真問他怎麼沒替女兒想想，兩人隨即吵起來那一幕也是。開拍前我跟他們説：「你們兩個已經這麼熟，大家一定很想看你們吵架，請一定要吵到翻臉。當然這次吵架起因跟以往的戲不同，沒人外遇或偷吃，但夫妻本來就是吵吵鬧鬧的。」他們都是非常優秀的演員，情緒很快就出來，最後兩個人甚至都哭了。

我帶兩個年輕演員的方法又是另一種。我花了很多時間幫婕如做好前置，給她很多文本去研究。我希望她可以抛開過去演偶像劇的風格，把現實生活裡厭世文青的那一面表現出來，開拍後，她很快就抓到我要的感覺。而暉閔過去和我合作過，私底下也有交情。拍這戲時，他有時會糾結，我就直接再來一次，或是丟問題讓他回去自己想。

設法用不同方法，讓演員把最珍貴的東西端出來，其實是導演工作裡很有趣的部分。

在我所有作品中，這部戲比較寫實。它既沒鬼又沒神，但我偏讓它疑神疑鬼。雖然我常被説是暗黑魔王，但故事的最後，我還是希望觀眾能得到一點溫暖，儘管這個溫暖是建立在悲傷的基調之上，看似平凡無奇，可能只是一個擁抱或一句話而已，但它卻可以點亮最大的光。如果整部戲都充滿溫暖，它其實就不溫暖了。

真正的溫暖來自「極致的愛」，這是很悲傷沉重的，所以我用這手法，讓你感受真正的愛是什麼樣子。雖然我仍然會故意讓角色去痛苦的地方，但那種愛跟溫暖，是要經歷過痛苦才能真正感受到的。儘管暗黑、偶爾奇幻，我最終還是希望觀眾可以吃進這些角色，在裡面看到愛的真實面貌。

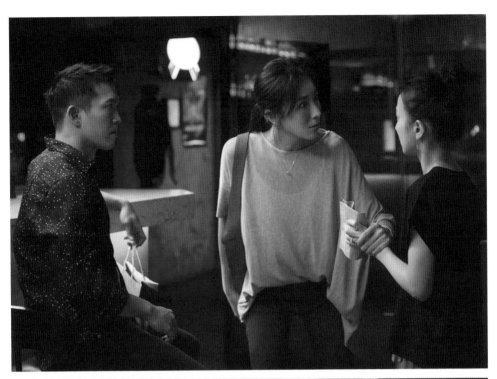

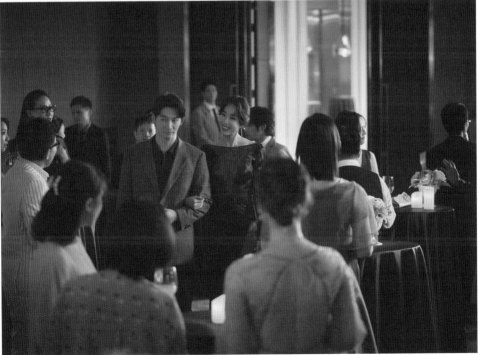

在加害者與被害者間，
屬於青少年的痛苦

█ 製作人‧陳南宏

　　過去我參與的，多半是公視和客家電視台的製作，這是我第一次參與商業電視台的案子，因為《親愛壞蛋》裡面有些亮點，非常吸引我。

　　第一，它符合女性成長題材，如果仔細看，會發現排行前十名的劇集中，女性成長題材占了六成，它是歷久不衰的。第二，有錢人的社群網路運作模式，也是大家好奇的題材。我們在劇本生成過程中，也訪問幾個富人相關產業，以窺得其內幕。第三，當然是回歸到家庭的核心本質。裡面我們談到了窮人裝有錢（韓真真一家），或是跟女兒的誤會與糾結。其他還有六月的富媽媽跟兒子，也是兩邊都在撒謊。

　　當這樣階級相差甚大的家庭遇在一起，會產生什麼樣的火花？

　　前面劇情充滿勾心鬥角，當然很有爆點，但隨著情勢走到後面，最吸引人的，是在那兩個相愛的加害者與被害者之間，屬於青少年的深沉痛苦。

跑遍各地尋豪宅，力求真實化

　　製作人的工作主要是媒合各個環節，以及有效掌控預算。我們把戲中有錢人的地理設定放在台北郊區，大約七、八千萬那種（笑），不到超級富豪，但

陳南宏　專事影像編劇、製片一職，國立成功大學台
灣文學研究所畢業。曾以客家劇場《阿戇妹》、《日據時
代的十種生存法則》提名金鐘獎戲劇節目編劇獎，2018
年以製片作品《台北歌手》獲頒金鐘獎節目創新獎，以及
戲劇節目獎之提名肯定。2019 年則擔任《我們與惡的距
離》統籌、《日據時代的十種生存法則》編劇、製作人等，廣受好評。

也可以傲視平民了。這群有錢人以六月為核心，身旁一些小嘍囉也有其階級。
六月的家最精緻，室內的顏色是有層次的。隋棠的家必須是最神祕的，所以想
進家門要先爬一個上坡，外頭還有個大庭院。我們跑遍新店山區和苗栗露營區，
才建構出理想的郊區豪宅設定，而不是用民宅來搭建豪宅。

　　想把戲拍得更細緻，除了放預算，前置當然也要做足，做戲是要緊扣議題
的，裡頭有其敏感度，不能隨便亂做。像是劇裡有一幕是這些人在做紅酒瑜伽，
我們就請真的瑜伽老師來指導。

　　拍攝最後的跳樓戲時，正值疫情高峰，各行各業都受疫情所苦，究竟要在
哪個頂樓跳，我們也找了很久。最後選在 TVBS 的頂樓搭景完成，因為有了各
組支援，我們才能完成這部戲。

支持系統的重要性

　　本戲另一個議題，就是莊映文的解離症。解離症可說是上帝送給受害者的
保護機制，它有很多樣貌，多半是要跟最關鍵的人見面，才有可能水落石出。
我們在做田野調查的時候，精神科醫師就提到美國有個病人，老是覺得自己的

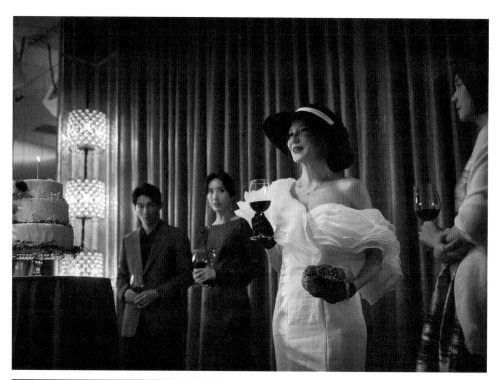

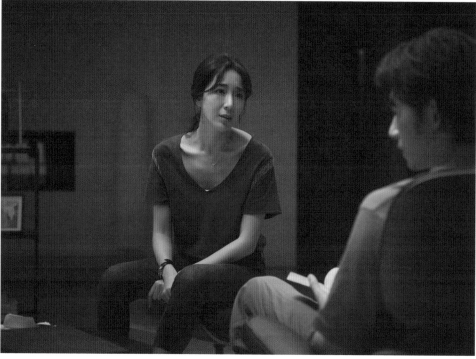

右手出問題，永遠不會好，經過訪談才知道，原來他年輕時上過戰場、殺過人，右手就是他開槍殺人的工具，他的心理創傷一直在。

我們想講的，是大眾對心理健康的認識。我和隋棠碰面時，也聊到為什麼戲裡韓真真不跟女兒說實話，隱瞞服用藥物的事實。最後我們都認為，在儒家社會裡，對於精神疾病總覺得時間到自然會解開，或是不說還是比說出來好，又或是，媽媽如果跑去學校鬧，可能會引起同學不爽。

根據我們田調的結果，一般家庭對於兒女有精神狀況，第一時間都是求神問卜，把問題歸咎到鬼神，就不容易導向「孩子有病」的結論。醫師也說到，當發生這樣的事時，你身邊是否有支持系統是很重要的。支持系統有很多種，包括家人、朋友、愛人、寵物、興趣，當疾病產生時，不論是精神疾病或癌症，任何人處於弱勢時，這些支持系統則決定你能否走到下一步，也不能完全怪罪到父母。

透過戲劇，反思與家人的相處

修杰楷跟導演聊到范永誠跟彥智間的關係時有提到，他就是把自己不要的丟給兒子，此舉很逃避也很殘忍，內心也是充滿抱歉。他也說到，教養孩子最好的方式就是「陪伴」，千萬別敷衍，因為孩子都能感受到。

這也讓我想到家裡的事。我的家庭非常傳統，我從小就是愛讀書也會讀書的小孩，符合長輩拿出去炫耀的標準，沒有太多起伏。我們家族沒有人上台北打拚，也沒人當過製片或拿金鐘獎，對我媽來說，我算走上穩定的人生。

長大後我只要回家，就會去廚房陪我媽聊天，有天我媽跟我說，她好像有憂鬱症。我問她有沒有去看醫生？要不要去看看？我就想到，平常我寫戲、作戲，對人生的價值是什麼？我媽走到人生這階段，卻得了憂鬱症，對她人生的意義又是什麼？和家人之間的連結，到底怎樣才是最好的形式？

　　我想到韓劇《請回答 1988》，第一集結束時，女兒想去參加釜山奧運。

　　爸爸對她說：「女兒啊，你要原諒爸爸。人到人生某一階段，也是第一次碰到各種狀況，我也在學習跟這樣的自己相處。」戲裡的兩代，都只會朝著「什麼對你最好」的方向去做事，當你沒受過懲罰，就不會知道哪裡做錯了。

　　台劇的下一步，除了注重內容，也要在創作動機、劇本技巧、拍攝面向，甚至財務與版權銷售上面面兼顧，才能創造商業上的獲勝，找回以前的光榮時刻。台劇的樓一直在長高，大家越來越懂得如何讓市場慢慢成長。而身為製作人，我們更是要去理解跟打通各個環節。

　　這齣戲集結了大家的心血，我給自己打八十五分，未來希望台灣戲劇可以繼續努力往上衝。

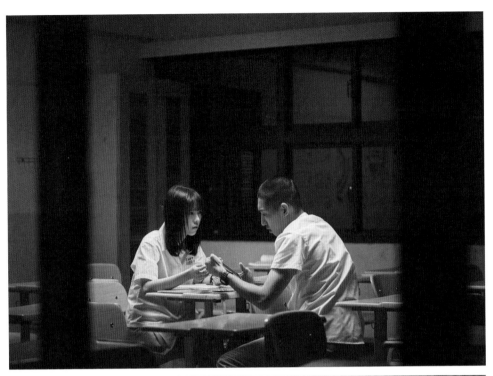

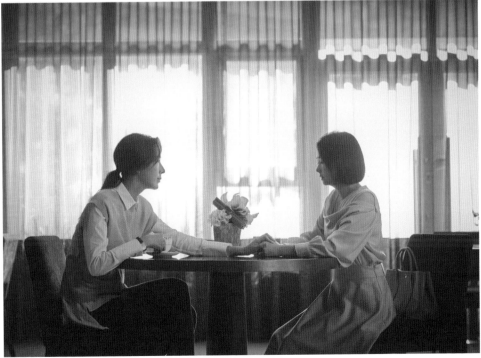

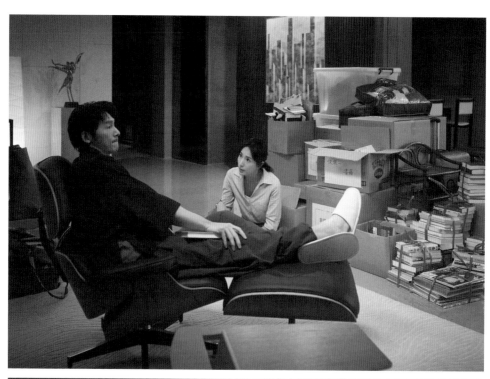

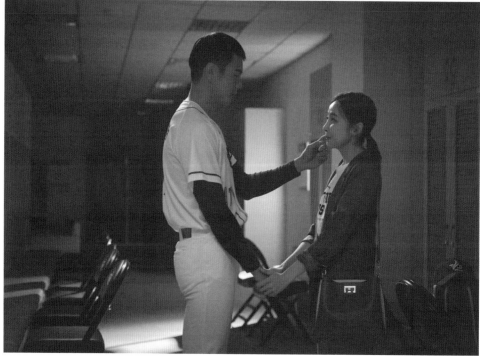

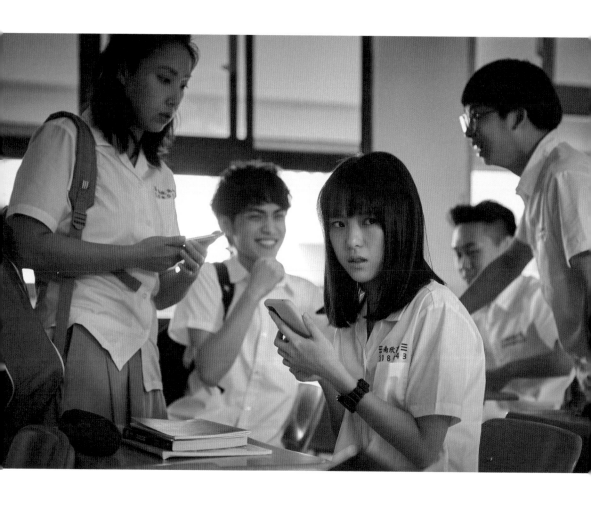

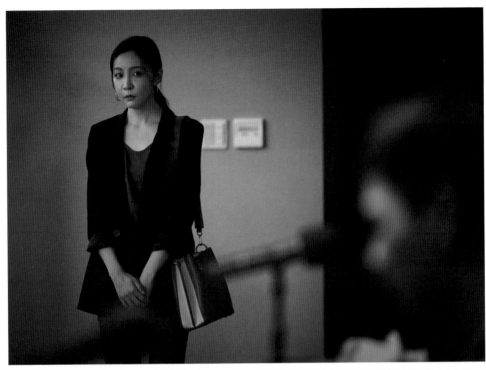

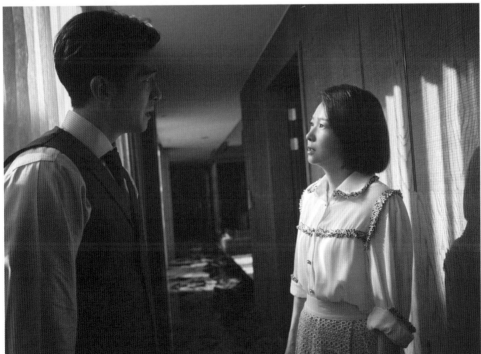

PART 2

登場人物介紹

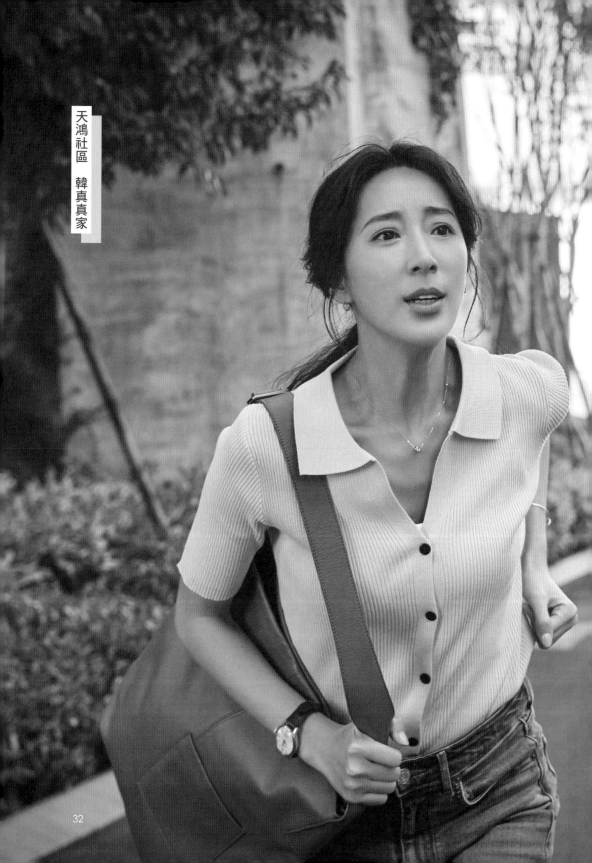

天鴻社區　韓真真家

韓真真

———— 隋棠 飾

　　外型亮麗，行動力高，個性潑辣，正義感十足，對於看不過去的事情都會積極表態，有時候會矯枉過正。過去跟姊姊一起從事高級婚禮企劃工作，後來因為映文霸凌事件及莊俊傑欠債的事情花光積蓄，辭職賣屋搬離舊處，到天鴻社區展開新生活。因韓善美的牽線與范永誠在大學交往，范永誠出國進修後，兩人聚少離多，和平分手。

　　韓真真與莊俊傑相戀，被他的文才吸引，又欣賞莊俊傑的幽默感和處事態度，雖然兩人的婚姻未能受到韓家的祝福，但韓真真仍堅信自己和莊俊傑會過得很幸福。因過度介入處理映文在學校的關係，使得韓真真與映文的母女關係緊張，經常擔心映文會心病復發，而對她過度保護，使得映文更加討厭與韓真真親近。韓真真對家人很在乎，盡自己的一切去維護家庭。

莊俊傑

溫昇豪 飾

　　韓真真之夫。個性灑脫，對於很多事情展現出無欲無求，唯獨談到文學會格外有熱情。年少獲得文學獎，隨後沉寂多年，純文學作品都無法獲得喜愛，在友人戲言下開始寫肉文，在論壇上是肉文界的長老等級，靠著過去的幾部作品就能每月收入穩定。

　　看到許多文學作者跨足電影圈，莊俊傑也想將得獎作品翻拍成電影，投資很多錢，結果血本無歸，還欠了一堆債務，連累韓真真得賣屋還債。與韓真真關係和莊映文因為欠債而有些變化，莊俊傑努力重建在家庭的地位。莊映文遭到性侵後，莊俊傑一改過去消極的態度，積極地在媒體上為莊映文發聲，真情流露感動大眾。

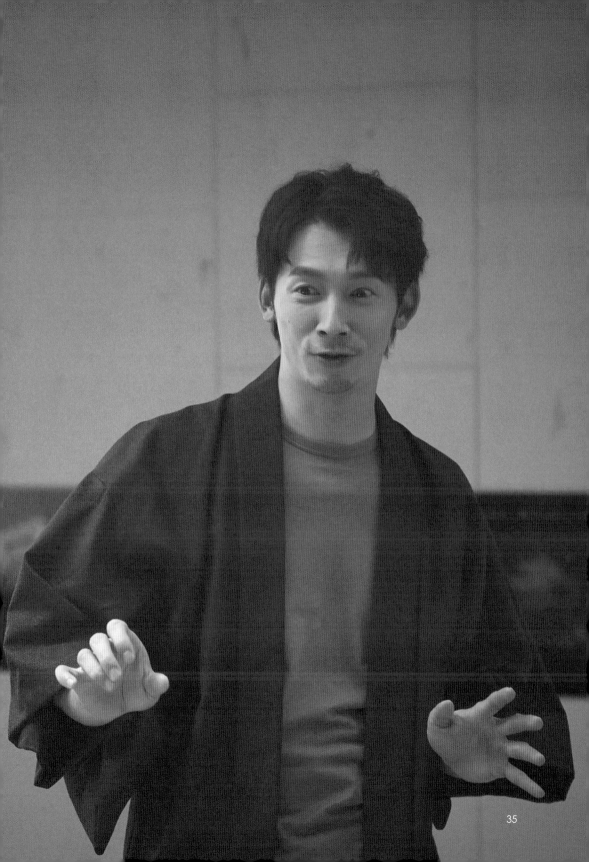

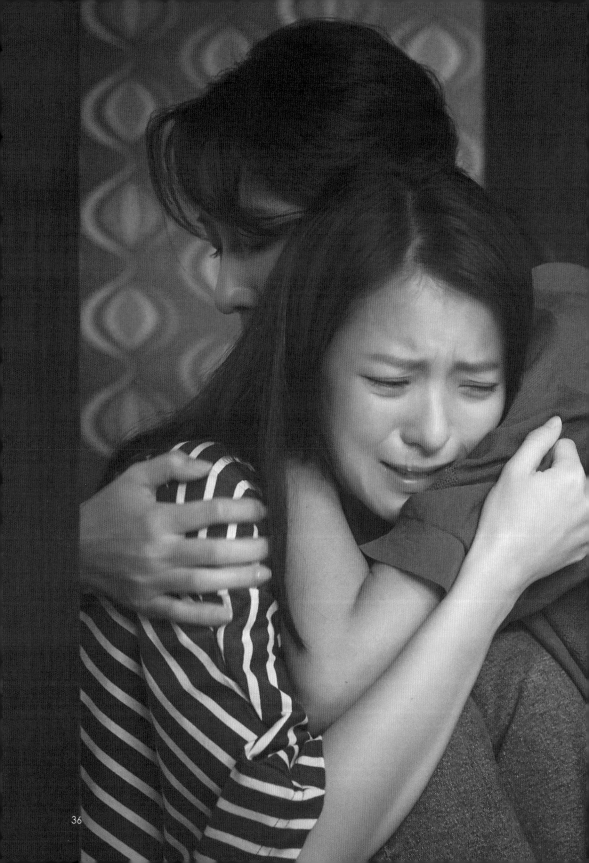

莊映文

—— 項婕如 飾

　　韓真真與莊俊傑之女，父母眼中的乖乖女，升高三那年因霸凌事件罹患解離症，使得韓真真與莊俊傑決定搬家，讓莊映文重新展開生活。在醫生建議下，莊映文開始慢跑，透過運動紓解壓力。對韓真真仍有心結，認為她過度干涉自己的生活，對莊俊傑則態度友好，但沒有信任。手機遭到父母的控制，總是逃不出父母的監視。

　　認識范彥智後，莊映文不再孤單，對范彥智產生好感。隨後發生性侵事件後，莊映文解離症復發，揭開韓真真與莊俊傑過度保護下的父母心，莊映文也努力在破碎的記憶裡找尋真正性侵她的犯人，想要擺脫被害者的枷鎖。

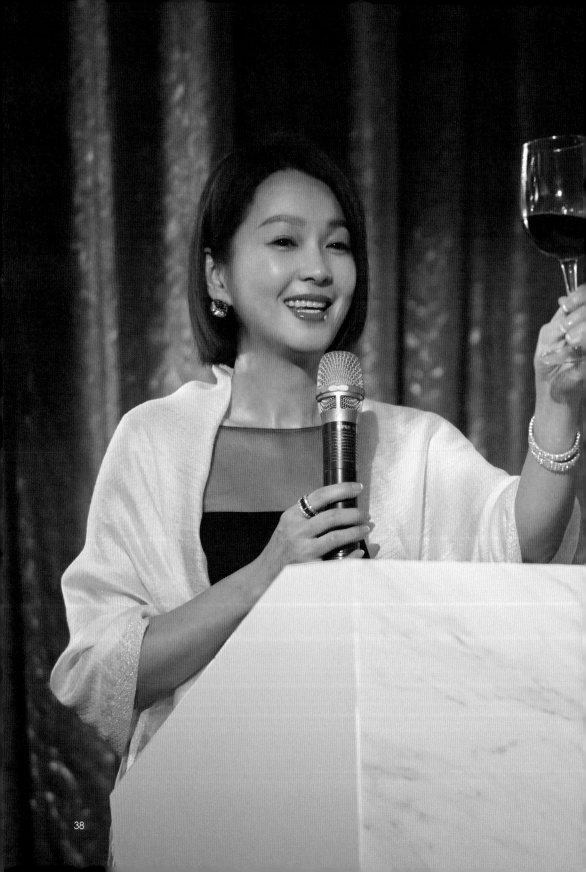

路湘婷

—— 六月　飾

　　天鴻社區貴婦團之首，作為范氏的媳婦受到眾人的愛戴，為證明自己是稱職的范氏媳婦，努力教育好范彥智考上耶魯大學，並依照婆婆范太的指示選上管委會主委，是其最重要的任務。與范永誠相戀時並不知道范永誠的家世，嫁入豪門後努力充實自己，想讓范太接受自己，但范永誠卻對繼承家業興致缺缺，讓范太對她頗有微詞。韓真真的到來讓路湘婷備感壓力，不僅因為她是范永誠的前女友，還有她日漸在社區累積的口碑也影響路湘婷的選情，為此韓真真成了路湘婷的頭號勁敵。

范永誠

—— 修杰楷 飾

　　路湘婷之夫，范氏獨子，受到范太多處掌控，被人視為靠媽族。韓真真前男友。看似紈絝子弟，其實范永誠很努力地證明自己的價值，試圖自行創業擺脫范太的控制，但不管他從事什麼行業，都會被忽視他的才華，僅注意到他的家世。與韓真真的戀愛是范永誠最美的回憶，無奈兩人因為距離而分離，後來從路湘婷身上感受到同樣質樸的魅力，與路湘婷結婚後卻發現她整個人改變了，變得市儈、狠毒，失去了原有的美麗。范永誠在外有很多豔遇，從未走心，就連王沛芝的示好也來者不拒。與韓真真重逢後，范永誠不禁對自己的婚姻更加不耐煩，期待有朝一日與韓真真破鏡重圓。

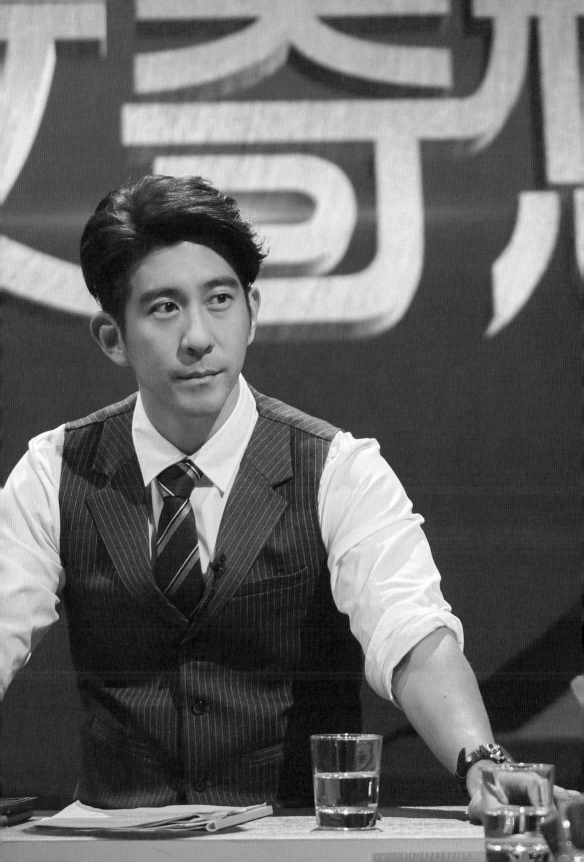

范彥智

—— 林暉閔 飾

　　路湘婷與范永誠之子。溫文儒雅、高品質暖男，即將進入耶魯就讀，是路湘婷的驕傲，但事實上彥智偽造了錄取通知書，僅是為了滿足家人期待而撒謊，這個謊言也讓范彥智本來就扭曲的心靈變得更加破碎，私底下不斷尋求抒發壓力的方式。從原本的運動到後來的犯罪行為，范彥智在家人的期待及自身的謊言中不斷墮落，走上不歸路。從莊映文身上感受到同樣的傷口，兩人因此親近許多。

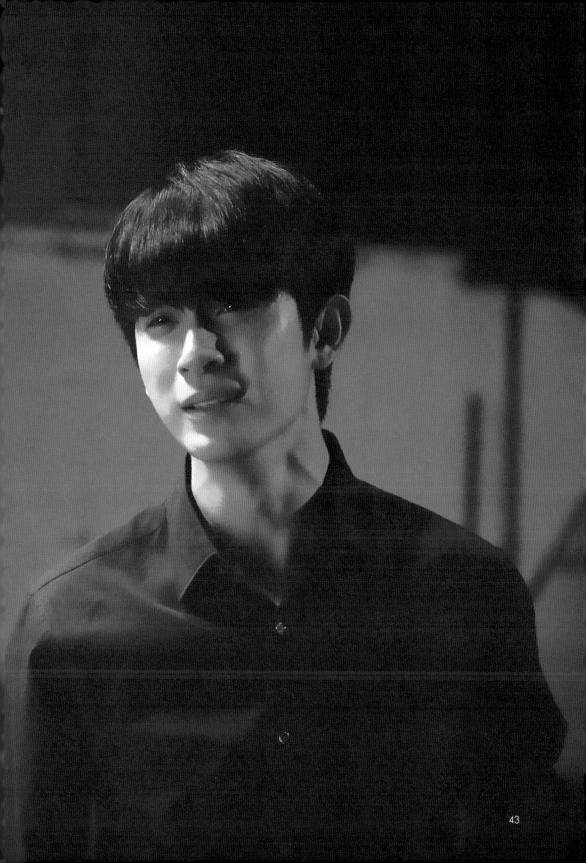

韓善美
—— 張本渝 飾

韓真真之姊，早早嫁入豪門，享受不同於原生家庭的奢侈生活。外型亮麗，個性有些傲嬌，不會直接說愛，偶爾會鬧彆扭惹得韓真真又惱又氣。為照顧原生家庭，總是默默援助娘家生活，替母親買了一棟豪宅，要讓她過好日子，母親去世後，將房屋與韓真真共有，保障韓真真日後的生活。在韓真真眼中只是愛慕虛榮的姊姊。瞧不起莊俊傑，支持韓真真找到更好的男人。

范春雲
—— 李璇 飾

范太，范永誠之母，范氏真正的掌權人，做事果決毒辣，為了范氏繁榮可以犧牲一切，如今已經年老，進入安養，準備交棒給下一個經理人，只是，兒子不願意接棒，讓范太有點苦惱。范太經常利用天鴻豪宅社區宴客政商人士，來鞏固企業發展。

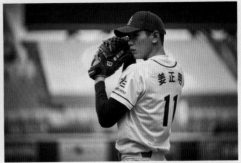

姜正明
—— 禾浩辰 飾

棒球界備受矚目的明日之星,獲得大聯盟的賞識。某日投球卻開始失常,檢查後才知道自己罹患投手失憶症。

許怡嘉
—— 謝雨芝 飾

姜正明之妻,從少棒隊時就關注姜正明,從粉絲晉升成妻子。

姜 媽
—— 謝瓊煖 飾

姜正明之母,目睹姜父外遇後,離婚獨自扶養姜正明,對人無比和善,看盡世間悲涼。

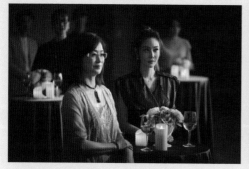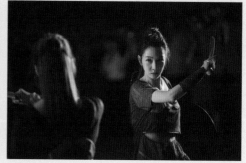

王林秋雲

—————— 劉瑞琪 飾

社區中另一位實力強大的貴婦,熱心好善。年輕時與丈夫炒股累積不少財富,後來家道中落,是社區最早的住戶。丈夫生前為天城企業的草創元老之一,去世後她獨自扶養女兒王沛芝,認為天城虧欠丈夫許多,積極讓王沛芝爭取擔任天城 CEO,為了更上層樓,王林秋雲與女兒王沛芝也一同投入參選社區委員,打算取得主委頭銜,以利充實王沛芝的實力,好伺機奪取天城。

王沛芝

—————— 曾莞婷 飾

社區住戶,王林秋雲之女,外型俐落幹練,家裡經濟優渥,雖不及其他家豪奢,但足以應付王沛芝的成長生活。城府極深,在天城集團工作多年,對於工作充滿熱情,經常在外熬夜加班,交際手腕高超,獲得范太欣賞,年紀輕輕就成為新一代的代理 CEO。近年家中經濟衰敗,為了留在上流圈,必須成為天城的 CEO,甚至不惜與范永誠發展肉體關係,王沛芝將選主委作為當上 CEO 的踏腳石,不僅要證明給范太看,更要用此人脈拓展自己的事業版圖。

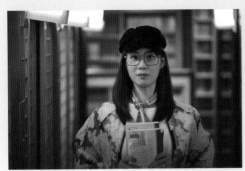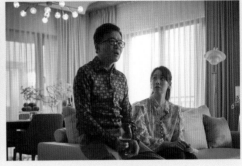

葉婉青
——— 許乃涵 飾

陳建均之妻，從小就讀雙語學校，導致説話有時候會有點晶晶體，女校畢業後就嫁給陳建均，與男性相處經驗少。為了丈夫的前途，成為社區權力核心的牆頭草，誰強就支持誰，喜歡看言情小説，去幻想自己沒有的浪漫生活。父母經營時尚雜誌，為了保持顏面，不會在外人面前吐露家裡的私事，以隱藏被家暴的事實。

陳建均
——— 孫鵬 飾

葉婉青之夫，出版社老闆，年輕時自己創業，對事業有極大的野心，利用累積的人脈不斷拓展事業版圖，成為國內出版社龍頭企業的老闆後，更不滿止步於此，要求妻子葉婉青立足貴婦圈，替自己累積更多資源。人前體面，私底下卻會家暴葉婉青，藉此抒發壓力，每次打完葉婉青後，都會贈送她珠寶作為補償，心安理得在外扮演愛妻好男人。

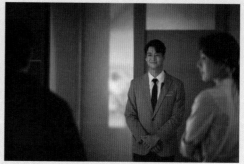

曾安琪

—— 張甯 飾

知名慈善家，帶領做公益，年輕時嫁給航空公司少東後沒幾年便離婚，獲得一筆資產，前夫還留給曾安琪一個慈善基金會，平日沒有啥工作的曾安琪，經常在社區裡開授瑜伽課，與貴婦們交流並且募款，但背地裡，曾安琪常跑夜店，尋歡小鮮肉，不幸遭人設計，被騙了錢。

安　可

—— 林敬倫 飾

從大學餐飲系畢業後，在學長的引薦下投入豪宅管家的工作，一開始有些笨手笨腳，但習慣後，成為社區相當好用的管家，因為韓真真的聲援，讓他得以保住工作，會利用職務的特性協助韓真真一家適應社區。

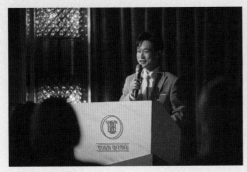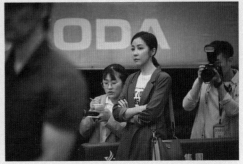

IVAN
———— 陳家逵 飾

Luxury 管理公司的頂尖管家,受雇於范太負責管理的天鴻社區物業。見錢眼開,對於權貴服務極其用心,尤其對路湘婷唯命是從。對安可有敵意,認為他在社區受歡迎的程度日漸超越自己,有機會就想把安可辭退,重新成為豪宅隱密的掌權者。

姜 正 明 有 關 人 士

李 靜
———— 林雨葶 飾

姜正明經紀人,陪伴姜正明多年,自認為是最適合姜正明的人,與姜正明有外遇關係。為了鞏固他的地位,無所不用其極。

PART 3

《親愛壞蛋》演員 × 角色採訪

隋棠 × 韓真真
關於愛的付出，是一輩子的課題

我其實有一陣子沒接戲了，會為《親愛壞蛋》再度演出，有一大部分是這部戲的劇本很吸引我。它營造的氛圍很詭異、特殊，讓人想一步步跟進找出後面會發生什麼事。在這樣一個小社區裡，每個人的遭遇環環相扣，也探討了很多真實人生會碰到的事，不管是親情、友情、婚姻……。它想探討的核心，令我想參與演出。

當「愛」成為沉重的負擔

《親愛壞蛋》給我最大的啟發，就是當我們抱持著一廂情願為身邊的人付出，但給出去的若不是對方想要，就會變成一種負擔，甚至讓自己成為被討厭的對象。人對人的付出該怎麼拿捏，是很弔詭的事，尤其當這角色是親人時，你往往希望能為他做出「最好」的決定，儘管有時候可能是「最不好」。

韓真真是時下大部分父母的縮影。父母總覺得「我是為孩子好」，但那個好，卻可能讓孩子喘不過氣。我之前讀過一本法醫寫的書，他提到因工作（驗屍）關係，驗過很多台灣最高學府的學生屍體。這些孩子面對家裡給的龐大壓力，走在家長安排好的康莊大道上，內心卻非常不快樂，甚至討厭這一切到願意放棄生命。這讓我特別小心拿捏親子關係這一塊，所謂「為孩子好」，到底該到什麼程度？

為人父母在分寸的拿捏上是滿大的學問，例如是否給予賞罰、和孩子溝通的空間多或少？因為沒有絕對的對錯，所以在拿捏的部分比較難，也需要隨著孩子的年齡變化一直做調整。

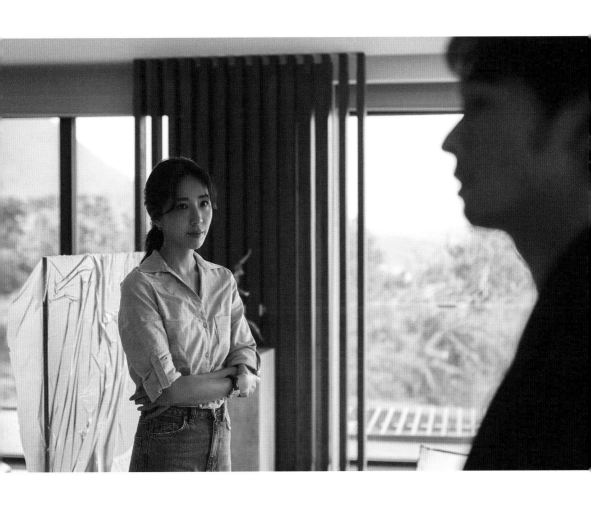

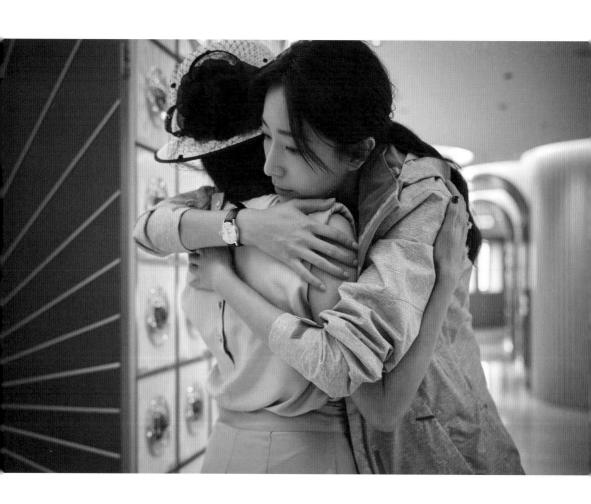

對於韓真真，我認同她身為父母的角色，想要保護孩子和家人的初心。但她某些處理事情的方式，例如衝去學校鬧，或把孩子關在家裡、綁在身邊等做法，是我比較不能認同的。如果我碰到真人版的韓真真，可能會跟她說，希望她可以多傾聽且試著相信自己的孩子，給予適度陪伴，也讓女兒嘗試自己想做的事。

母性，讓人願意把自己放在最後

至於對於韓真真的死對頭路湘婷，其實我對這個角色是很心疼的，甚至每次講到她，都會感到一陣鼻酸。她看似強勢，實則很悲哀，所做的一切都得不到珍惜，只憑她自己很用力地在愛身邊的人。

她對孩子的愛，其實是很多華人父母的教養方式。希望孩子長成自己想要的樣子，而無法接受孩子順應自我成長，以至於衝突不斷。

我認為當父母和孩子的溝通管道出了問題，最好的解決方法就是持續溝通，多嘗試不同的方式，找到一個對的方式並試著把問題解決。其實這種事沒有絕對的對錯，就是在事情的當下給予最適合的比重，然後親子之間一起往前走，找到一個最適合的比例。

韓真真跟路湘婷的相同之處，就是母性吧！她們都願意為家庭付出所有的愛，把自己的利益放到最後。但她把自己繃太緊了，因為需要處理跟面對很多事，反而忘記自己內心原本柔軟的那一塊，又或是繃太久柔軟不下來，這應該是目前很多職業婦女的兩難。

回想我自己從當孩子過渡到當媽媽的過程，當孩子時，有點像來不及叛逆，一邊掙扎著適應不同生活，就漸漸長大了。而現在當了媽媽，三個孩子其實都有著不同方式的叛逆，我每天都在面對，所以比較像是邊調適、邊陪他們長大。

深入角色，就會激出精彩的火花

我自己在飾演韓真真時有兩個設定：一個是女兒出事前，一個是出事後。出事前，她對家庭付出是很主觀的，認為這就是最好的，我就是要這樣做。出事後，雖然韓真真本身的性格難以改變，但在做出每個決定之前，都會更緊張焦慮些，懷疑「這樣做真的好嗎？」開始出現鬆動。

對於家庭設定的營造，我也跟昇豪討論很多次，如何讓我們家跟社區其他家庭有所區隔。雖然我們也和一般家庭一樣，內部有很多問題，但我們的根基是穩固的，因此在面對問題時，我們不會考慮分道揚鑣，這是我們選擇的表演方式。

不過當面對女兒（莊映文）時，我還是常會有強烈的無力感，那就像「我都說這麼多了，妳還要我怎麼樣，才能感受到我對妳的愛？」這有點像讓我提早預備自己孩子的青春叛逆期，很怕那種「怎麼做都不對」的感覺。

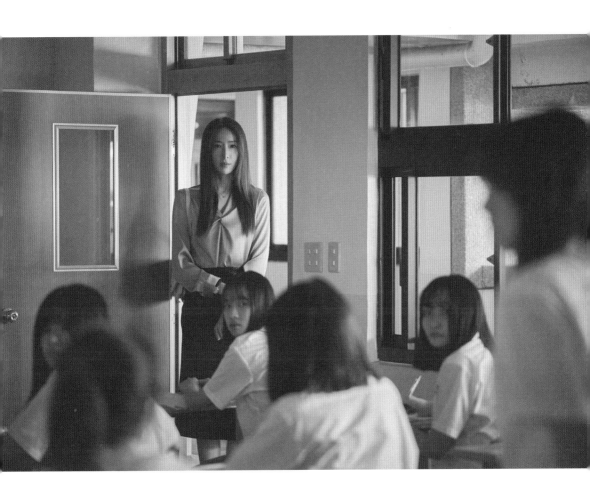

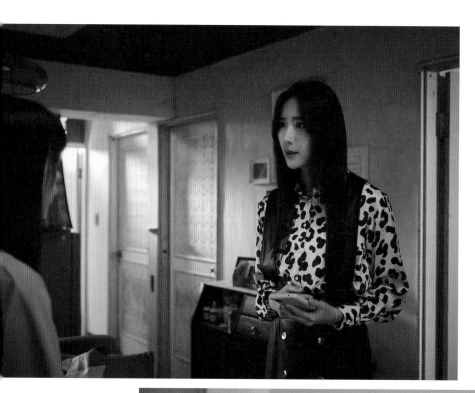

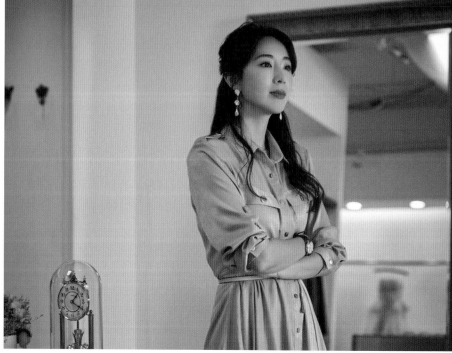

印象最深的，應該是女兒清醒的那場戲吧！她赫然發現過去這一切都是幻覺，加上旁邊又有人在刺激她，便出現自殘傾向。那時我真的腦袋一片空白，一心只希望女兒不要受傷就好，內心被巨大的恐懼吞噬。我過去從來沒經歷過，未來也不想經歷這樣的感覺。

　　另一個感觸深刻的橋段，應該是和昇豪為地契大吵的戲。只能說，當相愛的兩人，如果對彼此不夠坦白，雖然隱瞞的動機是為了保護婚姻，出發點是善意的，但到頭來還是會深深傷害彼此。這場戲我演起來非常不舒服。

　　這次和整個劇組合作，除了一向默契很好的昇豪，小月（六月）與瑞琪姐也帶給我很不同的體驗。瑞琪姐是很專業的前輩，對後輩也非常照顧，人又風趣親和，合作過程非常愉快。

　　而路湘婷因為在劇中跟韓真真是死對頭，所以我記得有幾場戲真的都被她罵到很走心，心裡真的會生氣的那種。我覺得那種角色對峙激起的火花是很痛快的，但其實小月私底下很熱情和直爽，無形中有種反差的趣味。

　　其實不管參與演出的我們，或是看戲的觀眾，對《親愛壞蛋》裡闡述的父母心境，都會有深刻的體會。我們的初心都是希望孩子能獲得需要的資源或無虞的未來，只是在層層壓力下，忽略了孩子有自己想要的人生模樣，結果到頭來雙方都受傷。

　　希望觀眾們在看完這部戲以後，未來也許可以多提醒自己一些，關於愛的付出，是一輩子不會停止學習的課題。

温昇豪 × 莊俊傑
看似軟爛，卻勇於扛起女兒的脆弱

《親愛壞蛋》想討論的議題之一，是「社會的貧富差距被標籤化與階級化」。我本身是沒有階級意識的，人不是一出生就被劃分到上流社會，通常先從無產階級開始，才慢慢邁入有產的領域，這是必經過程。

但我這幾年開始意識到，在社會裡的階級分化有其秩序與必要，來自不同背景與階級的人，硬是肩並肩一起吃飯喝酒，親疏有別，就無可避免會產生尷尬。當你沒有做好準備，就想貿然介入階級的既定秩序，就註定會出糗，像韓真真一樣。

戲裡我們一家子搬到天鴻社區，就像小白兔跑到叢林裡，硬闖進一個不屬於我們的世界，便會弄得遍體鱗傷。

軟爛父親的大智若愚

我飾演的莊俊傑，是典型懷才不遇的中年丈夫，也是有著臭脾氣的窮酸文人，過去是熱血文青，得過文學獎，卻又沉寂多年，只好靠著寫肉文來賺錢。想拿得獎作品去翻拍電影，卻又搞得一屁股債，連累韓真真必須賣屋還債。簡單說，他就是活在自以為的光環裡，跟市場格格不入，卻又帶著有色眼鏡看上流社會，覺得這個圈子就是膚淺。

其實每個人多少都有小奸小惡，但在家人眼中都是「親愛的」，在外人眼中卻是「壞蛋」，人就是有這樣一體兩面的複雜性，也反映出社會裡眾多值得被探討的議題。

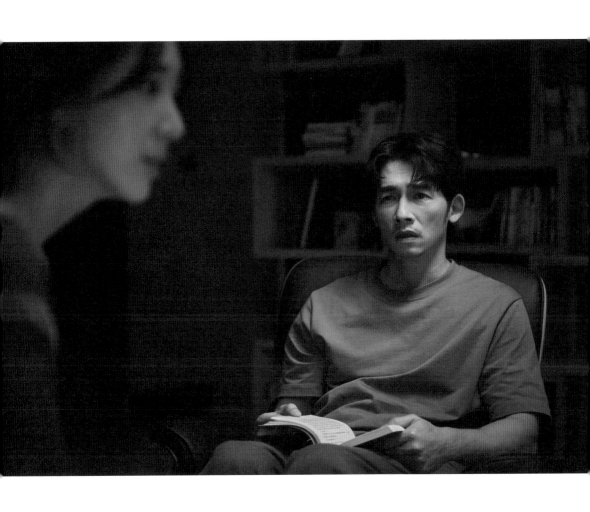

莊俊傑的人物設定原本是非常憤世嫉俗，他叛逆而疏離，甚至有點沉重。後來我想想，戲裡人人都端一個樣子，那莊俊傑難道不能大而化之，用跳脫的角度看待生命裡的眾多苦澀嗎？那好，我就癱軟吧！就把包袱丟了吧！天塌下來我就承受吧！莊俊傑表面看似不在乎，內在是對很多事情充滿感覺的。雖然看起來是魯蛇，卻很有保護女兒的父愛。

一開始，我嘗試用冷漠尖酸的方式去詮釋他，表現出對抗上流社會的姿態，試幾次後覺得很硬。我其實不想「結一個氣」（台語）的樣子去演他，於是我跟導演說，「讓莊俊傑軟爛，甚至痞起來吧」！於是最後成了觀眾看到的，一身日式文青打扮，可又沒到川久保玲或三宅一生的程度，走進上流社會註定被一眼看穿的品味。但這個莊俊傑我演起來很舒服，也讓他在一堆貴婦們橫眉豎目的互尬戲中，走出屬於自己的路。

讓「家」保有它最原本的模樣

在主流社會價值裡，莊俊傑像一隻鬥敗的公雞，可是敗陣下來，就成了阿Q，也是最能代表他的價值精神。這樣的人在生活裡很常見，他們像是一種調劑品，他們把一切看在眼裡卻不講白，卻也對照出眾人的陰暗。

我跟莊俊傑不一樣，他大而化之，我的好勝心卻很強，遇到事情會鑽牛角尖，其實我應該學習他這種大智若愚的樂天。

因為當你爬到越高的位子，看到的世界也會越大，你就會明白這世界不是凡事你說了算，人不一定勝天。若持續懷抱這種好勝的心，遇到更大的事，只會讓你顯得格局很小。

拍這部戲我有一個很大的體會，就是一個家庭若有著根本的雛形，其實沒有必要硬把它揉捏成不一樣的形狀。當然，小時候若看到別人穿金戴銀，一定會心生羨慕。人在社會裡往上爬時，往往也會想藉由裙帶關係得到某些好處。但是長大以後才明白，人只要自在、知足常樂就夠了，就像結尾俊傑和真真經歷了所有波折後，最終選擇搬出豪宅，回到平凡的小窩，一家人在一起開心吃個飯，就很夠了。

　　不一定要含著金湯匙或銀湯匙，才是成功的人生。

　　若回歸現實生活，我應該還是會跟上流社會保持距離。我從小到大，都覺得自己是一隻海鷗，是荒野一匹狼，我不會結夥，也不喜歡附加在某個團體裡，讓自己找到歸屬感。但是，我明白每個人為了生活，都有自己的一個理由，一張面具，一套自我保護的機制。置身上流社會如此，市井小民也需要。如果人人都吃了誠實豆沙包，世界會完蛋。

上一代教給我們的，未必適用於現代社會

　　在劇裡，莊俊傑扮演的是女兒的大玩偶角色。起初他對青春期的女兒也不知如何是好，面對太太和女兒之間的對立，也抱持旁觀角度。後來事情爆發了，他選擇站出來保護女兒。我很喜歡劇末我和范永誠，為人父親的兩個男人恢復本色，面對面把事情講清楚的那幕。

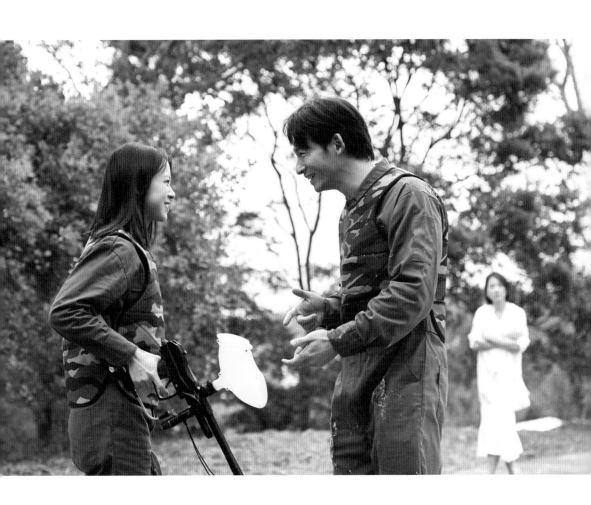

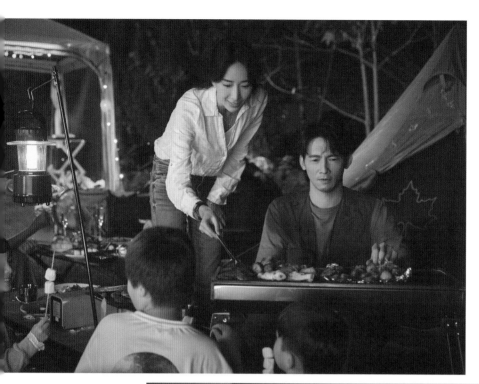

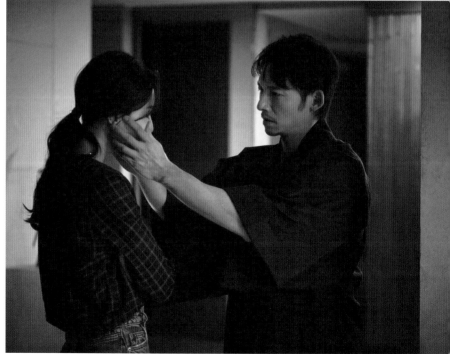

最後莊映文跟他説：「莊俊傑，你很棒。」

他原本是個軟爛的人，但透過女兒的一句話，證明了他是很棒的爸爸。我記得那時陽光灑下來帶著剪影感，我跟導演説，好像不必再補特寫，這樣很自然，不用再多了。女兒自己走過來跟我説「對不起」，我摸摸她的頭，她拿著我寫的書，我們和解了，這是很漂亮的收尾，清清淡淡的，卻餘韻無窮。

現實生活裡，我和我身邊的為人父母者，多半對小孩採取開明教育。當你給孩子太多的愛，對方卻承受不了，你就不應該繼續催下去。人都是互相的，就像植物澆太多水也會死，你要懂得觀察孩子的需求。

為人父母當然希望孩子成功，但是成功的路徑並非只有一種。有人靠讀書，也有人書讀得不好，迂迴地走，卻也能得到工作上的成就。上一代給我們的價值觀是「萬般皆下品，唯有讀書高」，好像只有走教職或做研究才是上品，但現在的孩子可得到的資訊這麼多，能走的路也更多元。

以前是農耕社會，那個追求成功、向上攀爬的脈絡很容易理解，但農耕到工業革命走了兩千年，再到數位革命僅僅花了一百多年的時間，未來究竟是如何，誰又能預測呢？以前父母教給我們的那一套，已經完全無法適應當前局勢。現在我們邁入 5G、AI、元宇宙的世界，面對這些名稱，我甚至也只能就字面上去了解，根本不知道它實質的涵義是什麼，我又如何跟下一代説，以後的路要怎麼走？所以，當父母的要明白自己有所侷限，盡量鼓勵孩子向前探索，那才是良性的互動。

項婕如 × 莊映文
愛的背後，是害怕失去

　　因為經歷一些超出她的年紀所能負擔的事件，映文的狀態跟一般青春期孩子比起來，更難揣摩。她內心壓抑、煩躁，心理狀態不穩定，大多數時候都在忍耐，我在處理這個角色時，常以一種「忍到臨界點」的方式在感受周圍發生的事。其實很像現實生活，面對高壓時我們直覺就是忍，而非在當下直接反應出來。

　　我在準備角色的前期滿卡的，花很多時間跟導演討論，這個角色想呈現的階段化面向是什麼，這時候是正常、那時候是極端，她有她的情緒光譜，我必須拿捏平衡。進入角色的歷程很像坐雲霄飛車，跟私底下的我不太一樣。為了準備，我看了很多分析躁鬱、憂鬱、解離症的書籍和電影，也上網看一些本身有這些狀態的人分享的心路歷程，從他們的經驗裡找到線索。

　　開拍後，我經常隨身帶著角色日記和畫本，記錄每個階段的心情。比起說出來的話，文字是很誠實的，當我順著感覺寫下來，反而更能接近內心，對連結角色幫助很大。那時我除了和有這類特質的朋友深聊，也會特地到補習班樓下等放學的高中生和來接送的家長，趁機觀察正值叛逆期又處在考試壓力下的小朋友對家長的態度，除了習慣性說話口氣很差以外，還有一種壓抑的感覺。

　　我不會說他們是「患者」，或這是一種「病」，在準備角色時，和精神科醫師一起做田調，醫師也不會定義這個角色是病人，而是她有這個「狀態」。我們盡量把它定義成「青少年的情緒起伏」，不希望製造刻板印象，讓觀眾覺得她是在「發病」。

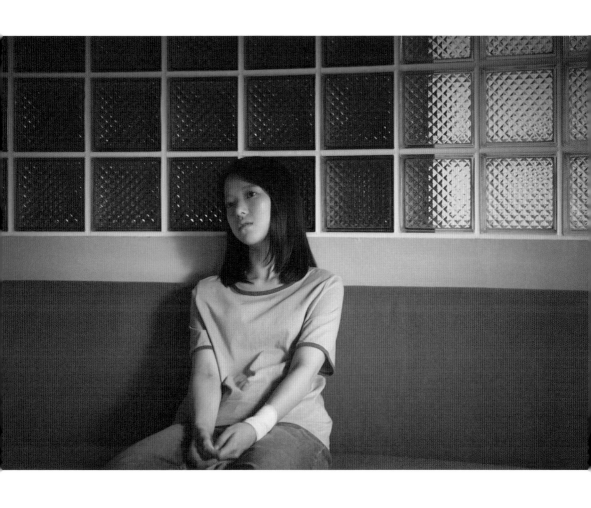

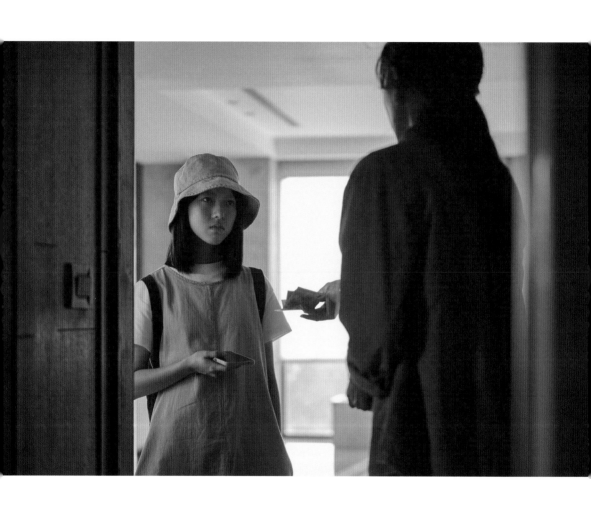

家家有本難唸的經

映文的媽媽看似比較愛控制，背後的原因其實是愛，在愛裡則包含著「害怕失去」。戲裡每個角色對愛的詮釋方式都不一樣，但他們心中都有害怕失去的東西。

現代人不可能家裡是完全幸福的，家家有本難唸的經。即使是出自富裕家庭的孩子，也會背負父母給的期望，彥智就是這樣，我生活中也有這樣的朋友。以我們家而言，大家都是各自獨立的個體，溝通方式偏向民主，卻又很有情感上的依賴。我排老二，相對早熟獨立，我在很小的時候，就在想以後自己會不會長大。十歲時就被說很早熟，以前會覺得「早熟」是種讚美，現在會覺得早熟的孩子其實很辛苦。

我十五歲就沒住家裡，自己搬出去唸護校幼保科。知道家人對我有依賴，但我又有經濟壓力，必須打工而沒辦法常常回家，因而陷入兩難。這狀況和莊映文的角色很類似，有自己想追求的人生，又會被家人的愛在背後拉扯。

我是很懂得轉化內心想法的人，不管現實生活中遇到再鳥的事，內心只要把它想透一遍，就可以找到出路。我十六歲開始決定要當演員時，就知道這一行不穩定，於是很省、很努力存了一筆錢以備不時之需，但錢很快就花完了。

拍《親愛壞蛋》又因為疫情延拍，我便跑去當保母增加收入，然後發現跟小朋友相處就是進行社會實驗，這造就了我很能察覺別人情緒的變化，對做角色功課很有幫助。

親子之間，需要懂得接住彼此

好比那時候我帶一個小朋友，有次我們一起做了精緻的黏土蛋糕，他很開心拿給媽媽看，被稱讚很漂亮。到了下午，小朋友想找媽媽撒嬌，但媽媽正忙，

就叫小朋友先來找我。於是小朋友很不開心，覺得情緒被剝奪，就直接把黏土壓爆，要把剛剛給出去的愛拿回來。我就跟導演討論，這跟映文覺得自由被媽媽剝奪時，做出來的宣洩反應是一樣的。

還有一個小朋友做錯事被媽媽罵，他就躲到角落開始哭，開始打自己，等媽媽去抱他，說沒事了，他卻說：「我不要媽媽，我做錯事了，要被懲罰。」映文也是這樣的，她做錯一件事，也選擇用同樣方式來彌補，不想面對。所以，人對這些事的情緒反應都是天生內建的，小朋友如此，只是到了青少年時期，就容易被貼上標籤。

彥智和映文的共同點是，他們都缺乏愛，缺乏父母的陪伴。彥智不同的地方在於，他並沒有被接住。但映文在兩人相處過程中，是有被彥智接住的。映文需要陪伴、需要情感支柱，於是彥智帶她出去玩、逗她開心、幫她查藥品的功能、解決各種生活小麻煩，彥智接住了她，雖然後來讓她遭遇另一個災難。

但彥智從來沒被接住。

他最後那場頂樓的戲，媽媽在形體上接住了他的手，但心靈上依舊沒有接到啊，對彥智來說，那依然不是他渴望的自由，他沒被接住。而在那場戲之前，我和我媽進行大和解，也理解了彼此，彥智和他媽媽卻沒走到這一步，這是很強的對比。

每個人在成長階段，都會希望父母再理解自己多一點，這是必經之路，但是，當父母的難道不希望被理解嗎？他們也都是第一次當爸媽，從來沒人教他們該怎麼做。

就算是大人，也曾經是孩子，希望被理解。親子之間要有雙向的溝通，才能知道彼此要什麼，不然就會一直給對方不一樣的東西，把距離越推越遠。

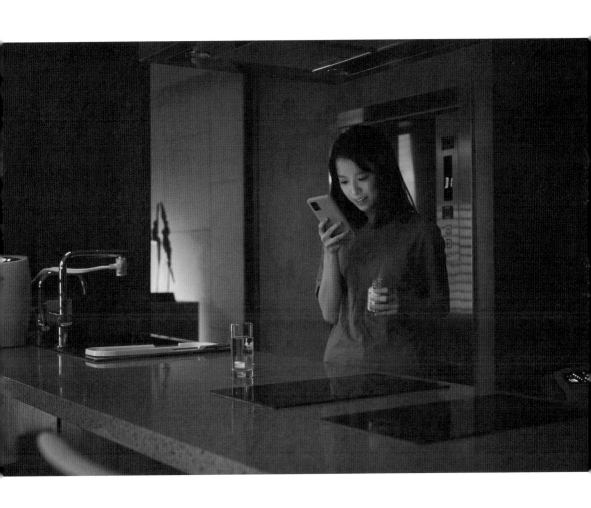

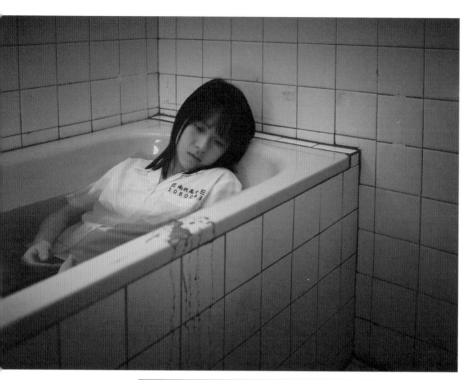

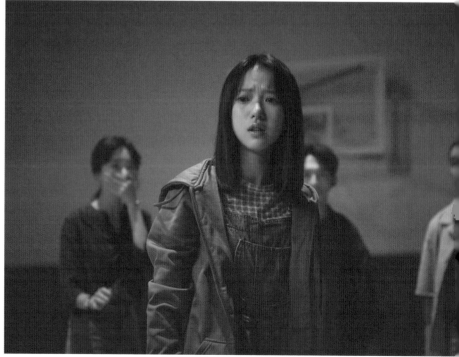

拍戲時，那些真實流動的情感

我們整個劇組的溝通倒是都很順暢。我發現導演像是氣氛調和大師，很懂得演員的需要。例如在拍攝前，他會帶藍牙喇叭到現場放音樂出來，可能是溫馨、悲傷或詭譎，端看當天那場戲的調性，然後演員就能很快被音樂帶進情緒裡。我記得拍攝跟媽媽和解的戲時，都還沒開拍，導演音樂一下，我的眼淚就快噴出來了，但現場又還沒好，我只好含著淚等，他挑音樂的功夫是很精準的。

演員之間的默契也很好。我記得在配音時，有看到六月姊跟暉閔最後在醫院對話的那場戲，你光看媽媽講話，以為彥智醒過來，但彥智其實沒有，一切都是媽媽的幻想。我問他們，那場戲到底是怎麼拍的？原來是暉閔躺在病床上說話，六月姊在一旁搭詞，就這樣拍完的。

我很喜歡棠棠姊在戲裡的狀態，她是溫柔堅定的母親，即使在最心痛的時候，也不輕易展示脆弱。有時候看到她堅毅溫柔的眼神，就會更心疼。但在戲裡我對她是負氣時候多，內心很糾結。拍戲的時候，我常過敏擤鼻涕，棠棠姊就介紹我一種質地很軟的衛生紙，說她兒子都用這款。隔天她還直接提了一條給我，她真是很溫暖細膩的人。

昇豪哥則是無時無刻都很靈活的人。記得有一場戲，我跟媽媽的狀態就像拉很緊的橡皮筋一樣快斷掉了，拍著拍著本來要結束，但爸爸突然加了一句很幽默、很符合他個性的台詞，當下我嘴角忍不住失守笑出來，讓原本凝重的氣氛大翻轉，但效果也很好。

還有一次我拍完哭戲，大家都去放飯換衣服了，我還在原地收拾情緒，昇豪哥就走過來拍拍我的頭和肩膀，瞬間讓我被溫暖到，眼淚又忍不住繼續掉。這齣戲拍下來，我們三個演員跟著劇情裡韓真真一家經歷了許多，所有情緒都是很真實流動、坦承無顧忌的。和他們家不同的是，也許，這才是一個健康的家該有的樣子吧！

六月 × 路湘婷
一起翻轉上一代的教育觀

　　我的個性其實跟路湘婷背道而馳，跟韓真真比較像，所以剛拿到劇本時很茫然，我不會吵架啊！湘婷腦筋動得很快，但我喜歡放過自己，所以一開始我有點呈現放棄狀態，覺得挑戰很大，本來擔心撐不起這個角色。但演的時候很順遂，原來我也可以扛下挑戰，原來很多事情不如想像中可怕。

　　演這齣戲，導演跟對手都給我很大的幫助，懂得丟出情緒，我就照著那個情緒往下走，現場往往有不一樣的火花，我滿喜歡這種即興的發揮，很合拍。導演很會營造氛圍，很多事拍戲前我沒多想，但跟著導演走完戲後，腦海就會自動冒出小泡泡。

　　例如有場戲，我跟修杰楷在吵著要離婚，劇本裡寫我必須要歇斯底里，像瘋婆子演法。我就跟修杰楷及導演討論，這種滿到極限的情緒已經演出太多次，可是人在失望時，不會只有逞兇或發脾氣，也可能是冷漠，後來那場戲就變得比較冷一點，導演對我的意見可說是無條件包容。

　　還有一次，現場並沒有說要砸杯子，但我情緒到了，就主動跟導演說可以砸個茶杯，修杰楷也說好，完全不怕被茶杯碎片砸到，我們就是這樣配合得天衣無縫。

「讀書」不是通往成功的唯一途徑

　　真實生活裡我比較像正義姊，如果事情明明可以簡單處理，為什麼不直接處理掉呢？我就是個雞婆的人，說話思考經常會少一些顧慮，但這些都可以靠

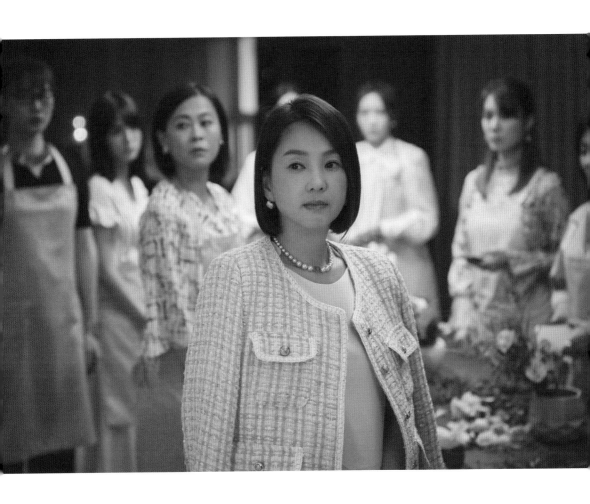

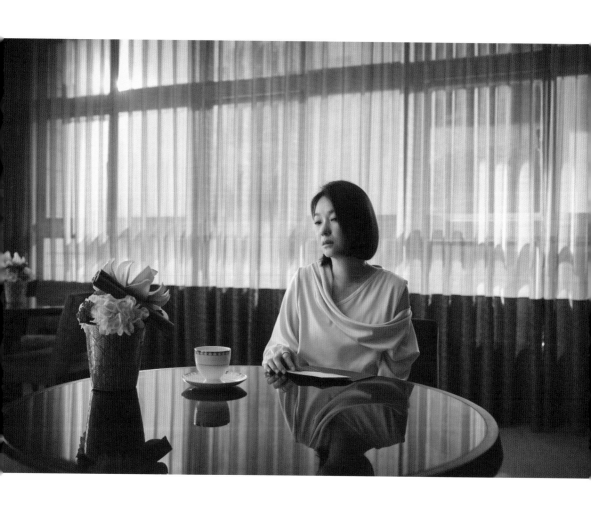

後天的社會經驗補足。不過，我也在學習，雞婆之中不要傷害到別人，像韓真真那樣，覺得自己可以幫女兒處理事情，卻害女兒陷入校園霸凌。

之所以點頭接演這部戲，除了演員名單很棒，我也希望新一代的父母在教育孩子時，不要沿用上一代的傳統價值，覺得讀書就是最重要的事。我現在都會跟父母們分享，讀書不是你通往成功的唯一路徑。如果你喜歡運動，當運動員也可以成功。我們應該要幫助孩子把自己的興趣與工作結合，幫助他們認識自己，並為自己的未來做出選擇，爸媽不要干涉這麼多，像路湘婷一樣。

或許這跟我個人成長經驗有關吧！我小時候是外公外婆帶大的，外公採打罵教育，對我功課很要求，我以前不是第一就是第二，有次掉到第七名，就被吊起來打。我以前目標是當老師，所以很自律，在功課上力求表現，也會廣泛閱讀課外讀物，每天吃飽飯七點就去寫功課，九點一到就睡覺。

健康的人際關係，是一切的起點

我的抗爭發生在後頭。我小學成績很好，小六畢業後，要去讀一間小學畢業成績必須是前十名，才有入學抽籤資格的國中。我成績夠好，也抽中了入學資格，但外婆跟我說我們家沒錢，沒辦法讓我唸這間國中。

那時我的信心瞬間瓦解了，因為每個人都跟我說，只要上這間國中，我就能考師範，可是這麼一來，計畫完全破滅。後來我改讀公立國中，也放棄當老師的夢，入學後也從第一好班掉到第三好班。我記得第一次月考，全班五十幾人，我考了二十三名，我阿姨知道當下就哭了，而且我也沒想到，這就是我進國中考過最好的成績了。

國中三年在這種情況下度過，後來因為太想到台北讀書，我就用一個月的時間苦讀，考進了私立高中的前三志願，讀了金甌女中。後來我爸要我讀會計，

我沒那麼喜歡，看不懂也聽不懂，最後我的抗爭就是不讀書，然後想做什麼工作，就硬是要去做。

我從小就是乖乖牌，按照大人安排的路走。我真正的叛逆，嚴格說來直到後來才開始。

後來有了自己的孩子，我希望不要延續這樣的教育方式。加上後來歷練增長，夠社會化了以後，也不想要我的孩子在未來求職路上犯一樣的錯，覺得只要乖乖讀書、乖乖工作就好，但人際關係卻弄得很糟。

就拿以前的我來說，表現優異當班長，還選擇跟老師站在同一陣線，卻把自己推到班級人際的邊緣。還好我適應力很快，發現這方法是錯的。人際關係不是靠「聽老師的話」就能顧好。我希望孩子以後能多交朋友，活化人際關係。爸媽除了當你們的最強後盾，你們也會有很要好的朋友一起成長。

有了健康的人際關係，孩子以後就不會走偏。像彥智就是在家裡被壓抑，映文是在出了事後封閉自己，加上他們爸媽處理問題的方式，讓孩子在學校處處受排擠。

當父母，永遠不要有後悔的一天

這時代當父母很困難，教養知識的資源多，派系也多，你也要學習怎麼判讀。你希望孩子有創意，親子出現衝突時又不想讓他頂嘴，總之界線很難拿捏，當然也會有脾氣一來，就手到腳到的時候，但的確有太多父母想要翻轉上一代的教養態度。

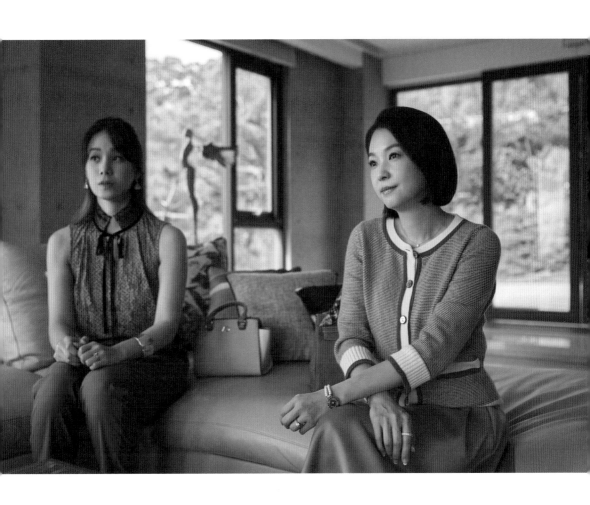

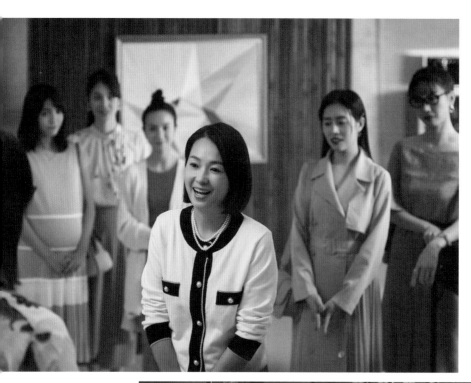

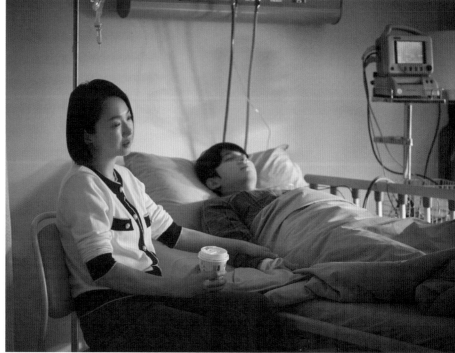

有鑑於我過去求學之路的經驗，對於孩子的成績，我是完全不在意。孩子有時候帶回家的成績不是很亮眼，我會試著去理解他們所遭遇的問題（例如可能讀不懂題目），或是往他們好的一面看（例如沒複習也能考六十幾分，表示實力不差）。

如果在生活中遇到路湘婷，她應該什麼意見也聽不進去吧，結果就是失去孩子。有些人不見棺材不掉淚，她不知道孩子是扛不住這種壓力的。我身邊有些父母對孩子太兇時，我都會對他們說，搞不好今天就是你和孩子相處的最後一天，希望你不要後悔。

我每天送小孩進校門，都一定會對他們說「我愛你」，因為我不想讓自己後悔。

戲裡最後，我想像墜樓的彥智恢復了，我甚至和他對話自如。這個橋段的靈感其實來自於我以前談的戀愛。當一段戀情結束後，這個人就等於從聊天室離開，而我卻還選擇待在聊天室裡，期望還有機會和他說話，那是一種盼望。

對路湘婷來說，她想要每天花時間陪兒子，想要一直聊下去，期盼兒子有天會醒來。但這覺醒來得太遲，事實上，她再也沒時間跟兒子相處了。我只要想到她的心情，就會感到無比痛苦。

也期許所有為人父母，在推著孩子走上某條自己期望的路之際，都可以好好想想，在終點處等著的，會不會是雙方無盡的後悔。

修杰楷 × 范永誠
在教養路上，我們都曾跌跌撞撞

　　我飾演的范永誠，是個缺少愛與安全感的角色，他的人生在出生那一刻就完全被設定好，沒有其他的選擇可以挑戰。他去讀了好學校，也擁有許多他沒特別喜歡的技能，范永誠外表看似一切完美，內心卻存在很大的黑洞。他內心真正嚮往的，是擁有更多自由。他選擇當主持人，就是在這過程中尋找自我，只有這樣他才覺得活著。

　　他其實也愛孩子，卻不知道怎麼面對孩子，因而不敢離彥智太近。孩子的媽媽已經對他施予太多控制，他怕自己的介入會更加影響孩子，於是他和孩子之間沒有溝通橋樑。這個角色篇幅不多，有衝突時他才會出現，但每次登場他都是無助又無奈。身為父親，他希望兒子可以活得像自己，但他也知道很難。

　　有好幾場家裡的戲，他的表現真心自私。他們家的溝通，不是冷暴力就是針鋒相對，范家是沒有溫度的，裡面每個人都有心事，又怕被別人窺探到私領域。這個家庭的人設，就是沒人懂得怎麼放膽去愛，怎麼給予對方想要的東西，於是讓人不想一直待著。

　　如果我在真實生活中碰到范永誠，應該會勸他要多試著愛自己和家人一點。愛，不是指物質上的滿足，而是精神上去了解家人需求。就某種層面來看，他其實是生病的。

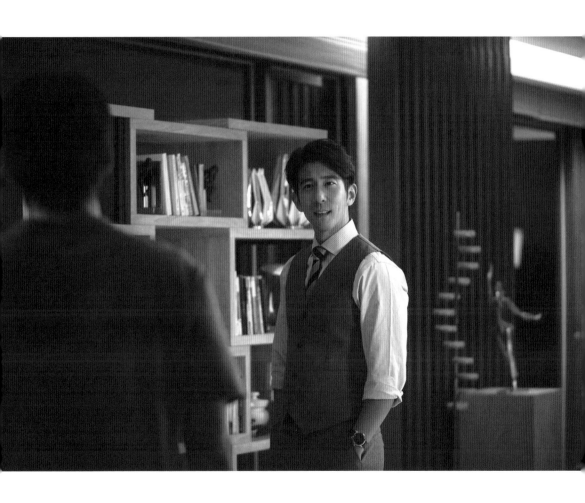

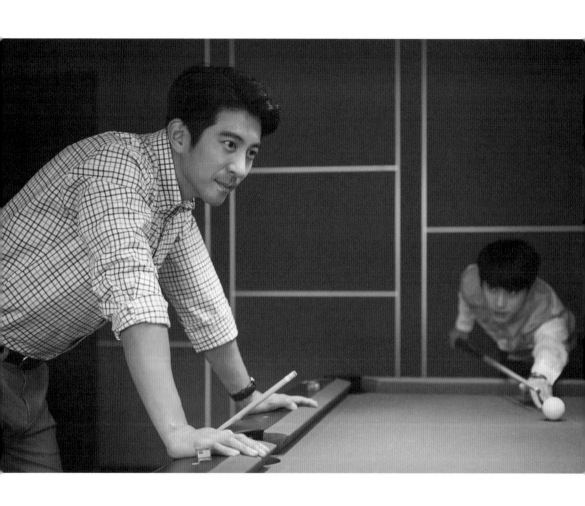

成為父親後，更能理解青春期孩子的反抗

范永誠的衣食無缺，是現實生活中大家所追求的。但當他有好日子過時，他過得很空虛，只是關在漂亮的籠子裡過活。在戲裡，後來他有找到可以讓自己活下來的動力，發現回過頭來，只要懂得換個角度想，這一切的設定其實也可以當作生命中的養分。更何況，他的確也從媽媽給他的一切獲益不少，於是他釋懷了。他勇於挑戰了媽媽，最終才獲得自由的空間。

我從小父母忙於工作，沒有太多時間關心我在做什麼，而我也很幸運，十九歲開始進演藝圈拍戲，沒有接觸到太複雜的環境。我成長過程中沒有什麼衝撞體制的機會，所以很佩服他的勇氣，願意放棄、願意重新面對這一切。

范永誠這樣的父親，認為反正只要把錢帶回家就是把家顧好，與家人關係是否緊密並不重要。其實這點像極了我們印象中，總是冷漠嚴肅的老一輩父親角色，詮釋起來並不困難，只要回想小時候和長輩相處的狀態就有了。

每個人在成長過程中，都會經歷身體和心理上的轉變。等我自己變成父親以後，就更能理解那種青春期的反抗或與家人間的衝突。

> **「我是為你好」這句話聽起來很討厭，不應該讓它常出現。但在骨子裡，我們就是希望孩子不要受到傷害，希望減少他們眼前的困難。**

拍完這部戲，讓我最有感的就是，這兩個家庭各有視角，卻都各有問題。原生家庭會影響孩子日後的感情觀、交友圈、工作抉擇等等，因此，我們都應該試著多了解另一半或其他家人。

大多數人並沒有真正理解孩子

為了拍這部戲，我看了很多青少年相關報導，我發現我們其實沒有真的理解這個世代的孩子，不清楚他們經歷了什麼事，又遇到什麼困難，我們只會用自己的視角去看他們。但是不要忘了，我們經歷的世代沒有網路或 3C，相對單純很多，而現在的孩子處在資訊爆炸時代，他們要接收的東西比我們小時候多更多、快更多，這些都會讓人很難思考和應對。

希望這齣戲可以讓觀眾知道，每個世代都有其辛苦與困難。我們小時候，父母不懂電腦，而等我們自己當了父母，也一樣跟不上孩子的腳步。網路使用是需要大家認真探討的議題，它讓世界變得很小，也相對變得危險。孩子可以透過網路吸收資訊、強化自我，但網路霸凌也是容易擦槍走火的議題。網路並非全然負面，是我們全都要學的語言。

在育兒方面，大多數人都經歷不斷修正、重整，一路跌跌撞撞。每個當父母的人，其實從來都沒被教過該如何當父母、如何表達對孩子的期望，以及不希望他們變成哪些模樣。但我們也希望下一代不要被過多情緒綁架，於是在帶孩子的過程中，只好不停打破規範，盡量讓孩子多些選擇。

雖說是這樣，但我也是管很多的家長，只是重點跟上一輩不同。上一輩的傳統教養觀念，都在教我們成為同一種人——禮貌、守規矩、懂分寸，遇到困難知道如何解決。現在的新觀念講究「愛的教育」，啟發孩子的思考模式，但可能因此讓他們少了上一代講究的「規矩」。

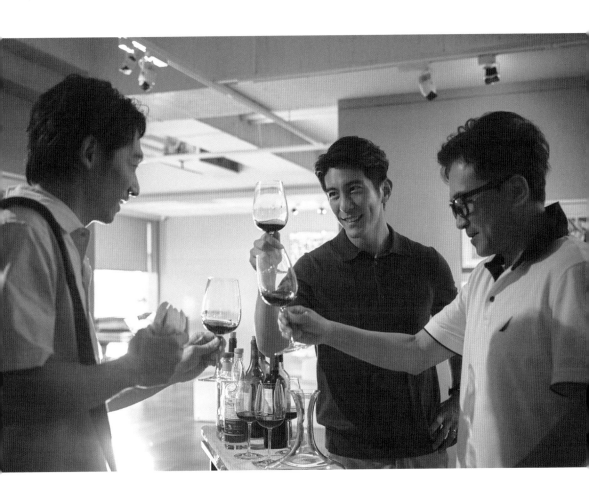

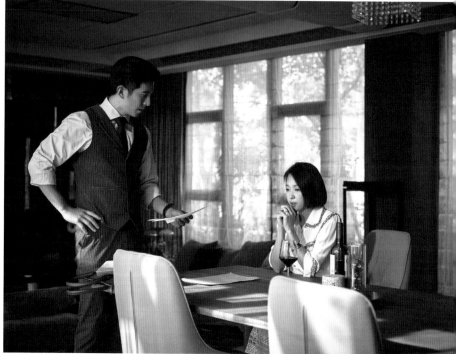

和孩子相處，要傾聽、溝通、理解

在生活裡，我的時間運用盡量以孩子為主。我做過近乎「壞蛋」的事，大概是有時候會不小心「應付」孩子。女兒很在乎全家在一起的感覺，但我們有時會忙著看手機而忽略她，她有時說「腦袋出現壞壞的東西」，就是指這件事。我才知道我們的小動作也會影響到她，對此我很自責，原來孩子無法用言語形容「被敷衍的不愉快」，卻不表示她們對此無感。

我的教育觀念就是盡量扮演好「陪伴」的角色，陪在她們身旁，不管做什麼都好，孩子都需要父母無私的陪伴。多關心、理解，而非老是要教育他們什麼。每個孩子都有自己的樣子，如果每次的溝通都能被傳達，我才能知道孩子內心真實的想法，並且幫她在成長過程中找到自己喜歡的樣子。

我們家就是不停地在溝通、聊天，就算是衝突或不開心的事，也會用溝通的方式解決。我滿有自信的，如果我在她們小時候夠了解她們，他們長大以後通常也不會太歪。孩子出現問題，通常都是因為父母不知道他們在幹什麼，因此會對孩子的轉變大感吃驚。

在我工作的場域裡，也需要很多溝通，戲劇就是一場集體創作，要結合所有人的想法、鏡頭語言、導演手法，進而共同創作出來，因此溝通很重要，我們每拍一場戲，就會一起討論這場戲的走向。這齣戲，可說是集眾人之力，共同創作出來的。

林暉閔 × 范彥智
學會付出愛，但不求回報

　　我飾演的彥智，身上背負著太多媽媽想要加諸在他身上的虛榮期望，他想做的事完全被抹煞，這是他為什麼變得奇怪的原因。從一開始準備角色，導演和我都在建立他的壓力來源，我們建立一個共識──「這角色必須一看上去，就知道他有問題」。我們在排每一場戲時，就盡可能呈現他對加諸自己身上壓力所表現的反感。

　　彥智這個小孩，從小在物質上是要什麼有什麼，但他內心真正需要的只是陪伴，就這麼簡單而已。很多時候，我相信每個人都需要練習成為更好的父母，雖然我們都會不自覺把對生活的想像投注於孩子身上，例如讓孩子看一些可愛的東西，儘管他不一定喜歡。

被寫進編碼的人生經歷

　　我相信每個人青春時都經歷過叛逆期，多少可以理解彥智的心情，這都是人生必經之路。雖然這部戲講的是兩個家庭的權力遊戲，但最根本的課題，還是要回到每個人的身上，不能全然怪父母。彥智希望父母以他想要的方式理解他，卻一次又一次地只得到金錢與物質的回饋。如果他今天完全不期待父母用特定方式待他，他是否會心理健康一點？這是每個人都要練習的課題，包括我自己。

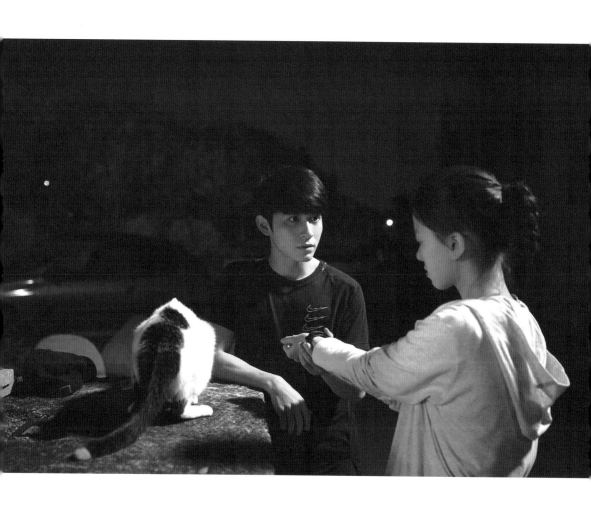

你如何付出，又希望別人如何回饋，不一定會相關，況且我們改變不了別人，即便家庭關係也是如此。我們只是剛好生在這樣的家庭，有這樣的父母，最終，我們仍是不同的個體和靈魂，會有不同興趣喜好，面臨各種人生抉擇。

我對《親愛壞蛋》的理解，是我們常常為了追求自己的所愛度日。若想得到愛，就一定會期望對方有所付出——但這心態必須調整。像我其實很不認同彥智某些時候，對映文的想像力太過豐富，一旦當他在意的人願意朝他靠近，他又會卯起來逼近對方。但這也是複製於他與媽媽的互動模式，「家庭」的確會影響一個人對待他人的方式。

如果我們把人比喻成一台電腦，電腦上的那些應用程式 App，都是透過肉眼看不見的編碼寫成。同樣地，這些編碼也被寫進我們的人生經驗裡，最後呈現出來的結果，就是介面或螢幕上看到的東西，也就是我們表現出來的個性或行為。彥智被媽媽植入了編碼程式，在螢幕上必須要呈現出光鮮亮麗的樣子，實際上他卻經歷了一次又一次的剝奪，最後變得千瘡百孔。

每個人都是獨一無二的靈魂

我自己在高中時期，也跟很多人一樣，希望父母能多理解我一點。我十四歲以電影《星空》出道，拿「全國跆拳道錦標賽冠軍」的興趣賭上演藝這一行，青春都在戲劇裡，雖然家人滿支持我做這行，但很多如今視為理所當然的事，也是經歷一次又一次家庭革命換來的。

好比我以前拍戲到很晚，回到家爸媽會關心問一句：「怎麼這麼晚才回家？」青春期的我聽到，真的脾氣會瞬間爆炸，但這是我不懂事，而父母也在學習，只能說我們每個人都需要成為更好的陪伴者。

正因為我們的靈魂都是這麼獨特，你不能用自己的生命經驗去強加到別人身上，你只能陪著他，在他快要跌倒時試圖接住他。

我的個性其實跟彥智很像，對自我要求高，對事情都會設定理想標準，於是容易想很多，覺得自己應該先把事情想透了，卻又不善表達，於是常會把自己卡死。我記得導演常跟我說，「當演員很重要的一件事，就是要 Have Fun」。過去從來沒人跟我這樣講，向來把工作當工作的我，這才學會放下緊繃心情，懂得在演戲時放鬆。演出《親愛壞蛋》時，我可以放心把自己交給六月、修杰楷和導演，他們就是我的觀眾，我能信任他們對我每個選擇所提出的回饋。

不斷練習的生命課

印象最深的應該是劇情到了最後，我站在頂樓準備往下跳的那幕。當時我一直在想，為什麼我會站在這裡？我怎麼會走到這一步？彥智跟我在價值觀最大的衝突點是，他總認為大家覬覦他的家世與財富。他其實可以選擇不去看到這一面，卻寧可繼續朝此鑽牛角尖。拍這幕時我很掙扎也很難受，這一切都不是我林暉閔會選擇的路，尤其他還傷害了身邊親近的人（即映文）。

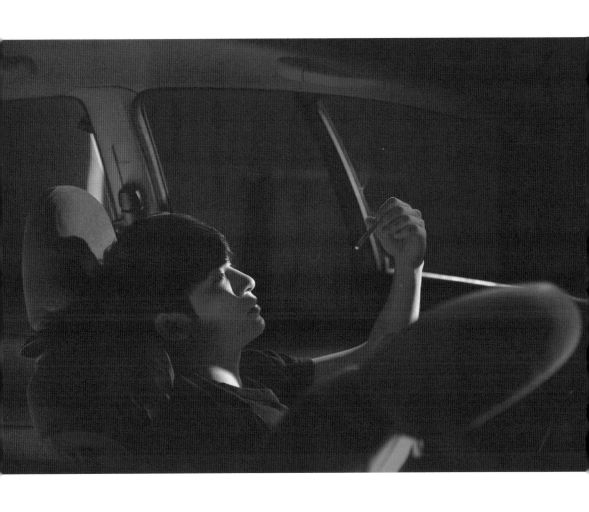

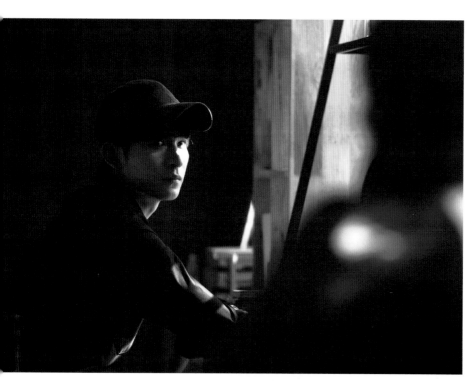

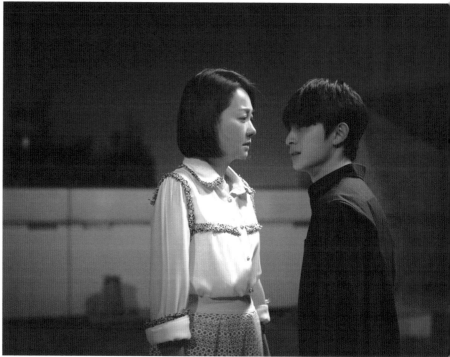

那場跳樓戲，雖然架構是跳樓，但台詞都是大家現場腦力激盪，看著彼此臨場發揮講出來的，每個丟接球之間都是最真實的情緒反應。

拍了這部戲，現實生活中的我反而心情變比較好了。應該說，因為我經歷了彥智的壓抑，突然覺得自己的人生還滿幸運，有這麼支持我的家人。雖然每個家庭都有不盡美好的一面，我也有我的關要過，但正因為這些不美好，人生才有趣。

最後，我還是想聊聊「期望」這件事，人都會對別人的回饋有所期望，但與其期望別人給出什麼，你不如專注在當下，因為你永遠都不知道未來會發生什麼事。好比談戀愛吧，戀人在情人節約出來吃飯，如果我準備大禮給對方，對方只給我一張卡片，我會不會失望？多數人都會，但我們應該知道，禮物只是我表達愛你的方式，我希望你開心，但它不是一場交易。

這些都是要不斷練習的。

我一直很擔心，以後會變成過去自己口中「不想成為的大人」，我想最多的是，我們到底該如何保護自己，又該如何面對這個世界？我對生活當然有很多想像，也渴望得到回應，那我要用什麼樣的比例去拿捏平衡？這個心態也可以運用在演戲上，決定走上演員這條路，我也必須記得，不管對未來有什麼期待，不管別人怎麼對你，如果無法得到滿足，我也必須要接受。

簡單來說，人跟人之間最好的距離，就是當彼此的陪伴者。我們都是出於愛而付出，但愛可能成為毒藥，就像彥智一樣，走上始料未及的路，這是大家都不樂見的事。我們都該好好練習，付出愛卻不期望回收。

PART **4**

從《親愛壞蛋》看家庭關係

在關係中學習，
成為更好的家庭

▌捷思身心醫學診所院長・李旻珊

　　家庭，是最早影響個人發展，且是影響力最深遠的場所。孩子是否能成長為一位身心健全的人，與家庭的各種功能息息相關，包含情感功能、教育與社會化、保護與照顧，以及經濟功能……等。家庭成員間的關係，也會因不同的教養風格與依附型態，影響孩子面對壓力與挑戰、因應情緒與挫折，以及處理人際關係的能力。

　　本劇《親愛壞蛋》主要描述兩個家庭，雖然社經地位、生活環境截然不同，但同樣都有本難唸的經，同樣在親子關係中都面臨挑戰。期望藉由本文，為各位讀者分析其中的異同之處。但在進入主題前，想先與各位讀者分享有關父母教養風格的知識，父母的教養方式會直接影響「家庭關係」，也影響孩子建立關係與面對挑戰或挫折的態度。

「教養風格」會直接影響家庭關係

　　有關父母的教養風格，最受廣泛討論的是發展心理學家戴安娜・鮑姆林德（Diana Baumrind）、學者埃莉諾・麥考比（Eleanor Maccoby）與馬丁（John Martin）的分類，依據父母是否回應孩子的情感需求，提供支持與照

人氣身心科知識女神，引領神經精神醫學趨勢。現任捷思身心醫學診所院長，曾任台北市立聯合醫院精神科主治醫師、台北秀傳醫院失眠壓力門診主治醫師，同時也是台灣芳療協會講師。專業包括睡眠調節、壓力調節、自律神經失調調節、憂鬱症、芳香療法及精神營養調理。

顧的「支持性」，以及，父母對於孩子行為表現是否制訂明確的規則或期望的「要求性」等此二向度的程度不同，組合出四種主要的教養風格：「民主權威」、「獨裁專制」、「寬容放任」與「忽視冷漠」。

高支持、高要求的「民主權威」型的父母，會為孩子制定明確的規則和期望，但同時保有彈性；能用心傾聽孩子的意見，並考量其想法與感受，及提供支持。當孩子違反規則時，父母會透過討論與解釋，耐心引導孩子反思，也不害怕發生衝突，視此為機會教育。研究顯示，民主權威型下的孩子長大後，比較懂得自主發展、獨立思考，且社交能力良好。

高支持、低要求的「寬容放任」型父母，他們很少設定規則或提供指導與建議，傾向於滿足孩子的需求。當孩子遇到困難或壓力，也避免與孩子有衝突，讓孩子自己做決定。但孩子長大後，很常在面對挫折時，有容易放棄的傾向。

低支持、高要求的「獨裁專制」型父母，會嚴格制定規則並執行，較少考慮孩子的人際與情感需求。對於孩子的質疑，不會進一步溝通與解釋，而有強烈個人主張；當孩子違反規則時，也會受到嚴厲的懲罰。久而久之，孩子與父母易有疏離感，且容易形成對抗、焦慮等性格特質。

低支持、低要求的「忽視冷漠」型父母，很少參與孩子的生活，也很少制定或執行規則，對孩子幾乎沒有要求。有時候不是父母故意忽略，而是其家庭常在經濟或身心狀態上有困難之處，使他們無暇顧及孩子的發展。

　　　沒有絕對「對」與「錯」的教養風格，父母可以根據孩子或環境的差異，觀察和判斷什麼方式比較適合自己，適時採用不一樣的教養方式，但須注意「維持一致的邏輯」，以避免孩子感到混亂。

　　有了關於教養風格的先備知識後，我們先來看看劇中莊俊傑、韓真真以及莊映文一家。

　　原本平凡的莊映文一家，因父親莊俊傑投資電影失利，因故來到天鴻社區。母親韓真真是一位富有正義感的女性，經常見義勇為，但這樣的人格特質，有時也讓她未能先了解事情全貌而衝動行事。父親莊俊傑，為了追求自己的夢想總是全力以赴，甚至有些投機取巧，但是一味向前衝的後果是未能謹慎評估風險，致使負債累累、牽連家庭。

　　命運多舛的莊映文，年紀輕輕時就經歷過不少重大壓力事件。透過劇情進展，將各個記憶片段與線索拼湊以後，我們知道，本以為受到愛人張守勝與閨蜜呂詩情兩人設計，而遭到全班霸凌的莊映文，其實自己才是拍攝照片引發事件的始作俑者。原本想藉由照片拆散兩人的莊映文，在母親不知情的仗義執言下，反成為全班的眾矢之的。

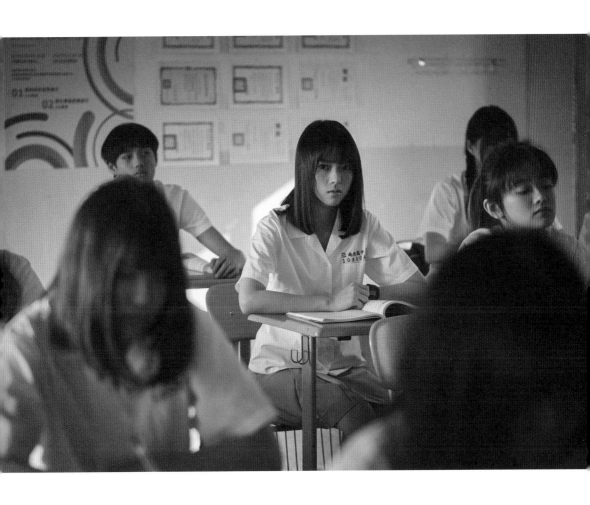

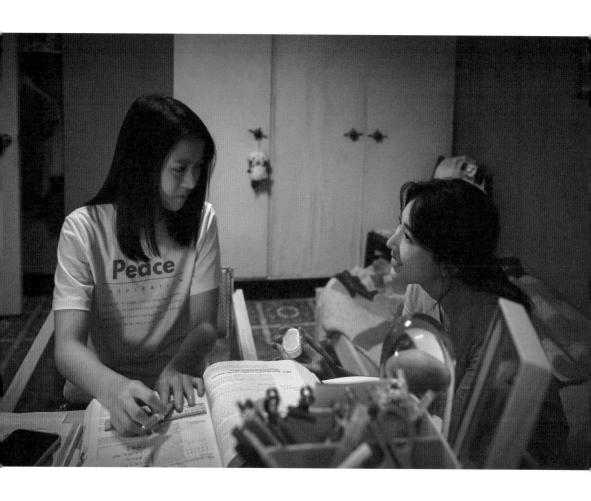

青春期是各種身心疾患的好發時期，身處逆境，使得映文產生許多如焦慮、憂鬱等身心症狀。在巨大的壓力下，或許是為了逃離痛苦，映文最後選擇輕生。幸好發現及時，但之後再出現類似解離的失憶現象，也表現出如做惡夢、侵入性畫面等創傷後壓力症候群的症狀。

「解離」是人們在遭受巨大的心理壓力或創傷時的一種心理防衛機制，可能會有暫時性的意識、記憶、身分認同或是行為的改變。為了避免精神上的崩潰，有時失控的解離機制，可能會將造成傷害的事件記憶從意識中抹去。突發性的解離性失憶，可能會在患者情緒穩定後的數日、數週或數月內恢復。

目擊女兒輕生現場的韓真真，認為是自己沒有盡到保護女兒的責任，或許是一種補償心態，真真積極帶映文參與治療，除了定期回身心科門診外，也參與藝術治療，也搬到新環境生活，甚至不惜將保健食品偷偷換成身心科藥物，只為了避免女兒回憶起痛苦的往事。

韓真真一家的第二次轉捩點，發生在張守勝為了報復，意欲下藥性侵莊映文的時候，雖然後來范彥智出現將張守勝趕走，但陰錯陽差之下，仍然發生憾事，范彥智因藥物濫用，而在神智不清的狀態下，失控侵犯了莊映文。

性侵一事，因莊映文的恍惚發言，無端牽連到職棒明星姜正明，也鬧上新聞版面。媒體輿論捕風捉影與鋪天蓋地的報導，也對當事者造成二次傷害。

這次，眼見女兒再度受到身心上的折磨，莊俊傑不惜得罪仕途上的貴人，也要捍衛女兒的名譽；韓真真也改變以往過度保護的態度，陪伴映文一同前往案發現場面對傷痛與尋找真相。一年後，在父母的共同支持下，莊映文的症狀逐漸改善，在藝術治療中能夠表現的色彩也越來越豐富。在真誠的面對、接納這一切後，逐漸找到與傷痛共存的方式。

人都需要支持的力量，孩子更是

　　從教養風格的角度來分析，起初，可以猜想韓真真與莊俊傑的教養方式，可能比較偏「忽視冷漠型」，此時期的莊家，因為電影投資失利，在經濟上可能頗具壓力，兩人自顧不暇，可能較沒有心力了解女兒平日的心思與校園生活。映文在看到朋友與愛人親吻時，選擇用較具毀滅性的因應方式來面對挫折，或許也與沒有人可以討論受挫時的心情，以及缺少適當的情緒調節典範有關。

　　霸凌事件以後，韓真真為了怕失憶的映文再度受到傷害，對女兒的行為開始有些要求，像服用「保健食品」、參與治療等；然而，仍是較少照顧到映文的情感需求，面對映文的疑惑，真真選擇隱瞞。類似「獨裁專制」的單向溝通、過度保護模式，讓最終發現真相的映文產生被欺騙與孤單的感受。

　　直到性侵事件發生以後，真真才真正注意到，映文需要的一直都是心理上的支持與情感需求的滿足，於是真真陪伴女兒面對傷痛，選擇支持。

　　人的一生必然會經歷各式挫折，倘若能有個愛我們的人願意在身邊支撐著我們、為我們灌注力量，那麼隨著挫折而來的各種害怕、孤單等不舒服的感受，好像也就能鼓起勇氣去面對，變得更成熟，繼續前進。

　　在探索家庭與各種人際關係間的關聯時，另一個最常被提到的理論是「依附理論」。依附理論最早是由英國發展心理學家約翰・鮑比（John Bowlby）在 1950 年代提出。這個理論大致上在談：「兒童在表達需求時，照顧者的回應方式，會影響兒童產生自己被接納或被拒絕的感受。並在每一次的互動中，兒童會逐漸學習到對於自我和他人的知識，進而發展一套內在運作模式，影響未來與外界環境互動或適應的能力。」

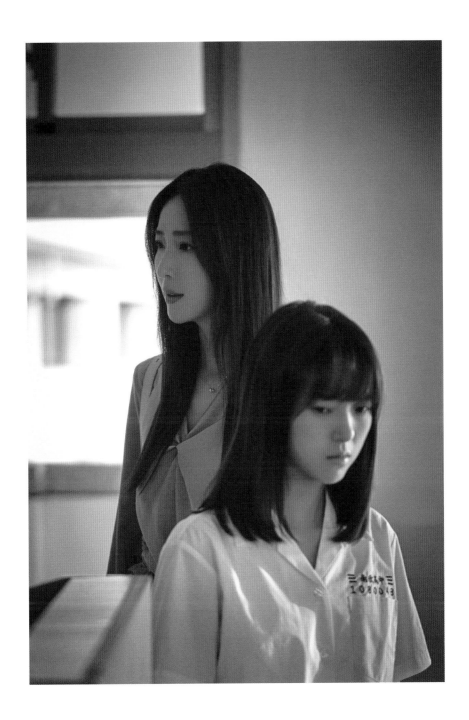

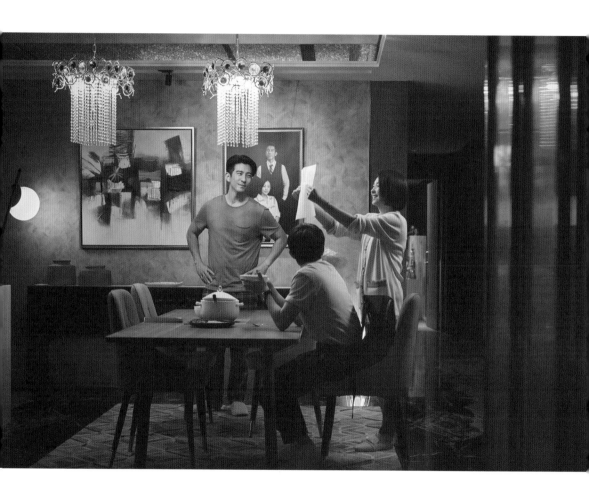

發展心理學家瑪莉‧安斯沃斯（Mary Ainsworth）更進一步為鮑比的依附理論提供更多實證基礎。她設計一個實驗，將幼兒帶入陌生的環境。當母親在時，幼兒會被鼓勵去探索環境；一小段時間過後，一位陌生人進來，接著母親離開。再經過一段時間，母親重新回來。觀察當母親離開房間後，以及重回房間時，幼兒會有什麼樣的反應。

　　幼兒的反應依結果大致上可以分成幾種，分別稱為：安全型依附、不安全依附（逃避型或焦慮型），或混亂型依附，後者指沒有特定的反應模式，而依環境來表現。

　　安全型依附的幼兒，當母親在場時，會因充滿安全感而能自由探索環境。當母親離開時，會適當表現難過；母親重新回來時，經安撫能快速緩和情緒並重新開始探索。這個類型的幼兒長大後，面對壓力能保有彈性、較有自信、有穩定情緒調節的能力，擁有安全依附的連結。

　　至於不安全依附型的幼兒，當母親在場時，會和母親顯得疏遠、無視母親。母親離開時，不會有明顯失望的情緒或表現焦慮。母親再次回來時，不會去尋求母親支持，或是難以安撫，並對母親有抗拒的表現，但同時又很渴望和母親接觸。

> **當重要的人隨時都在、敏感於自己的情緒，並能提供支持時，我們就會充滿安全感，認為自己是值得被愛的人，他人也是值得信任的。反之，當安全感未能被滿足時，我們會開始擔心自己是否值得被愛，以及他人是否會愛我們。**

依附型態並不只是影響兒童和母親的互動關係，也會影響其人格的型塑，長大後待人處世的態度，或是人際相處時的情感模式，終其一生會影響我們的生活。

接下來，我們看看出身豪門、掌控天城集團權力中樞的路湘婷、范永誠及范彥智一家。

范家一家中，母親路湘婷聰明、好勝、自尊心強，或許是為了保護自己認為的重要事物，或許是為了追求婆婆范太的認同，路湘婷總是為達到目的不擇手段，用盡全力。父親范永誠，從小雖然也受到范太的影響，但他不甘於此，獨自走出自己的節目製作人之路。或許因為有過這樣的過往，范永誠無法接受妻子路湘婷一味討好母親，並積極替兒子范彥智鋪路的行為，夫妻關係也日漸冰冷，甚至與其他人發生婚外情。

范彥智的家庭中，除了父母親之外，還有一位具有重大影響力的成員，就是范彥智的奶奶——范太。范太是天城集團的實質掌權人、天鴻社區的主委，在范家內也是舉足輕重。

范彥智從小在母親的栽培之下，就是個全能型的優秀青年，被寄予厚望，也內定為未來的集團接班人。期待伴隨著的是壓力，越深刻的期待，對應的壓力更是沉重。而母親的這些決定，似乎都沒有考慮到范彥智本人的意願與心情，就算他提出意見也沒能得到重視，一切只讓彥智覺得自己是任人擺布的提線人偶。父親的經歷，使其對於范彥智的發展未多有干涉，這讓彥智覺得父親或許能夠理解自己。但在親眼目睹父親的外遇行徑後，感受更多的反倒是被背叛的感覺。

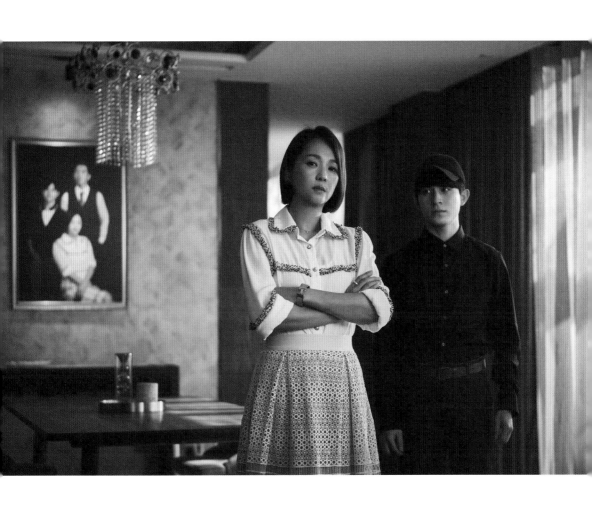

差不多同時期，范彥智與莊映文相遇相識，兩人雖然背景迥然不同，但同樣都有被父母親「控制」的感受，讓兩人初次有被理解的心情，也因此成為好朋友。但命運捉弄人，如同前文提及的，之後范彥智雖然從張守勝的手中保護了莊映文，但在藥物濫用的恍惚狀態下，反而性侵了映文。

　　一直以來，因感受不到自由而身心俱疲的范彥智，隨著耶魯大學錄取證明造假一事曝光、性侵莊映文，以及意外使得他人車禍喪生等多重的壓力下，終成壓倒駱駝的最後一根稻草，讓范彥智最終決定在天城集團總部頂樓輕生。

　　在頂樓時，范彥智也向母親吐露自己的真實心聲，他表示「這是我唯一一次能為自己做決定的時候」；而路湘婷也回應「你就照你想要的方式去做吧」，第一次，她有真正考慮到兒子的心情，與尊重兒子的意見，最後決定放手。

　　在兒子跳樓昏迷不醒後，范永誠與路湘婷兩人皆決定進入天城，也是為了保護兒子，挺身承擔自己過往一直迴避的責任。

　　權力的傳承與複製，也是本劇的核心元素之一，包含天城集團的接班人、天鴻社區的主委選舉，以及一家三代間，祖輩與父母輩（范太與范爸）、父母輩與子輩（路湘婷與范彥智）的家庭權力與依附關係的傳承。

　　集團的接班人，原本應該由范永誠來擔任，路湘婷對角逐社區主委也是躍躍欲試。但范永誠終究不願接受范太的安排、意欲脫離范太的掌控，堅持走出自己的路。於是，或許包含了自身的期待、或許是為了追求范太的認同，路湘婷將接班人這個重擔加諸在范彥智的身上。

「我是為你好」，其實是一種壓力

偏向「獨裁專制」的教養風格，從小路湘婷望子成龍，為了栽培彥智費盡心思，設定諸多規則與期待並且嚴格執行。然而，路湘婷這種「只要為了你好，我做什麼犧牲都可以」的單向奉獻，忽略范彥智的心理需求，只讓他產生巨大的心理壓力，換得一句「沒有達到期待的我，就什麼也不是嗎？」的悲情痛訴。

范永誠的成長背景與范彥智是相似的，同樣都受到強勢的母親控制。因此我們可以想像，范彥智會期待父親能夠理解自己，然而，夾在母親、妻子與兒子之間，范永誠最終並未多加干涉。未能得到父親理解與支持的彥智，更是親眼看見父親外遇，反而體驗到了深刻的背叛感。童年時期為不安全依附型的孩子，在成人之後，也不容易在親密關係中體會到安全感，也可能逃避表現情緒經驗，且會以類似童年經驗的方式對待自己的子女。

有的時候，我們會用「我是為了你好」、「這樣做比較好、才有效」等字句，試圖去影響別人，以達到我們想要的目標或是表現特定的行為。若真是這樣，不妨可以問問自己，這樣的期待可曾考量過對方的感受與意願？又或者，只是我們自己心中有什麼不願去正視的挫折或困難，藉由強加給別人來逃避而已？

最後，在范彥智跳樓而昏迷不醒後，范永誠與路湘婷才因為得知兒子真正的心情感受後，而願意去正視自己內心的脆弱之處。范永誠鼓起勇氣，去承擔自己應當的責任；路湘婷在拋開追求他人的認同後，決定尊重兒子的選擇，也與真真等人冰釋前嫌。

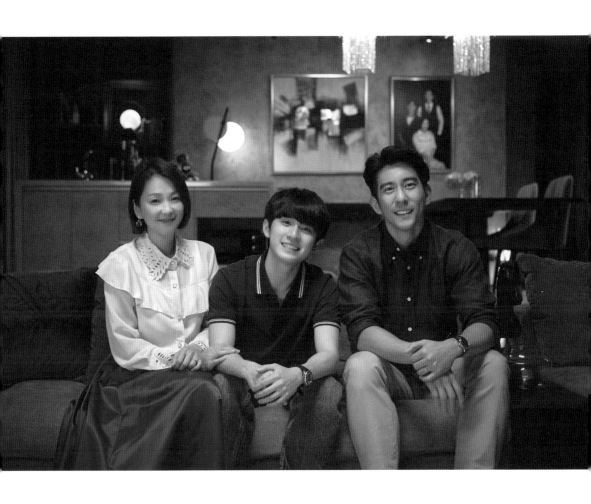

父母需留意孩子的情感需求

　　兩名孩子，莊映文與范彥智，雖然不在同一個家庭系統之下，卻都有同樣的感受。父母親用一句「我是為了你好」，概括了所有的要求與期望，不給予任何的解釋。父母同樣未曾考慮孩子的心情，就算是孩子自己的人生，也都沒有自主決定的權力。反倒是莊與范二人，因彼此能互相理解與支持，而能建立更深刻的關係。

　　平時未能留意孩子的情感需求，也容易忽視他們求救的信號。劇中的兩個家庭，都在孩子發生特定事件之後，才注意並調整原本的教養模式，願意重新審視一直以來的做法。雖說是戲劇效果，但並非總得等到憾事發生，我們才能意識到自己是在哪裡疏忽了，雖然不是每一種情況都有辦法避免，但凡能夠控制的部分，也求能盡量照顧到。

　　兩個家庭的父母親，也並非不愛自己的孩子，相反地，他們都相當在意，只是他們愛得笨拙。

> **人生是一段不斷學習的動態歷程，不會有人天生就是完美的父親或母親，都是需要嘗試、需要練習，並且不停地摸索，不停地適應，找出和此時此刻的情境最相符的模式。**

　　人生如戲，戲如人生，真實的人生往往又比戲劇更加複雜與曲折，但我們很幸運的，能從一部好的戲劇中，預先領受其蘊含的深意。這部《親愛壞蛋》，希望各位讀者都能喜歡。

PART 5

經典畫面 × 台詞重現

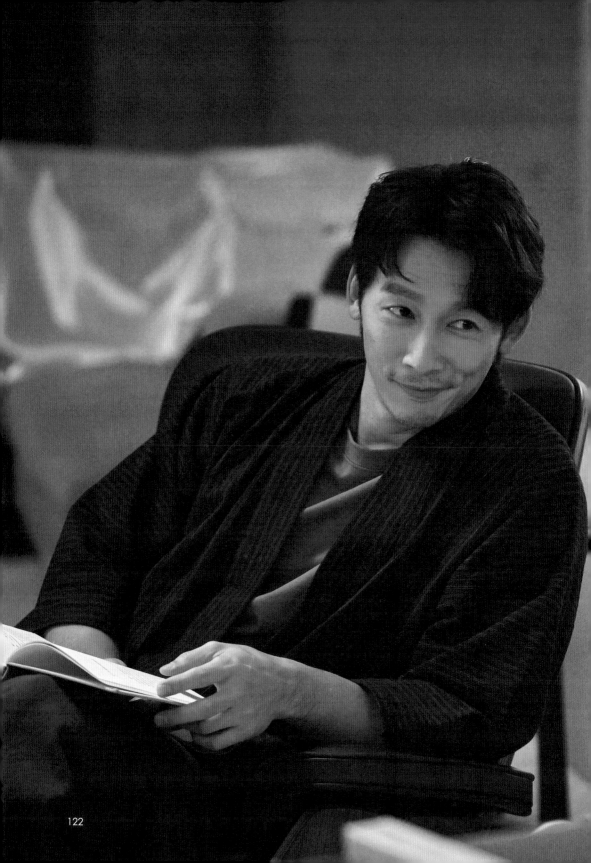

66 在這個資本主義建構
出的城堡裡面,
藏著形形色色的人。99

———— 莊俊傑

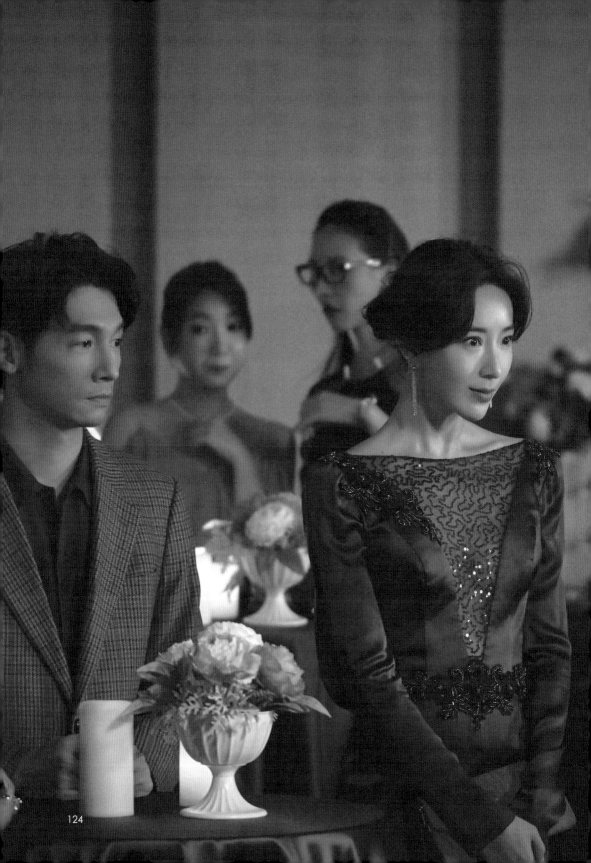

> " 很多事妳不要只看眼前，
> 未來才是最重要的。 "

———— 路湘婷

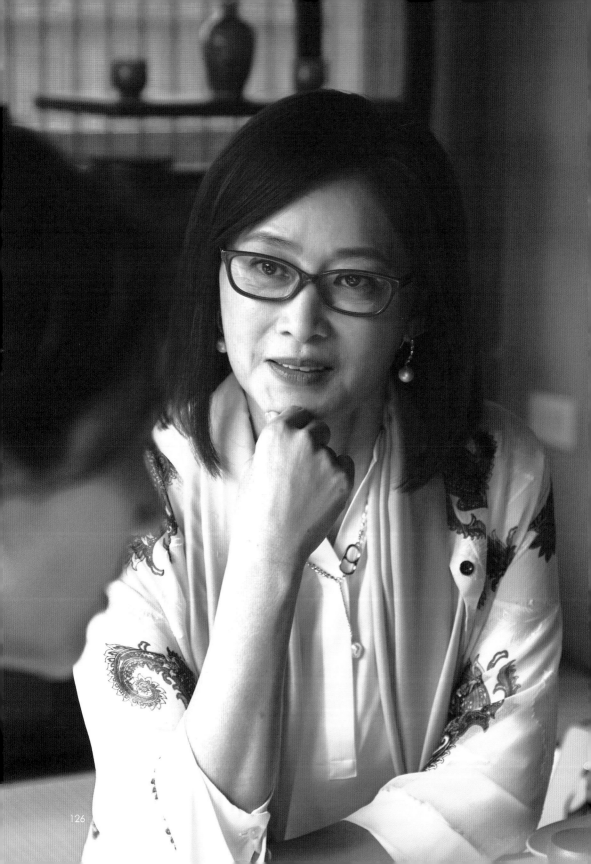

在我們這個社區，
每一個人都戴著一個假面，
那每一個面具下面，
都有自己要扮演的角色。

——王林秋雲

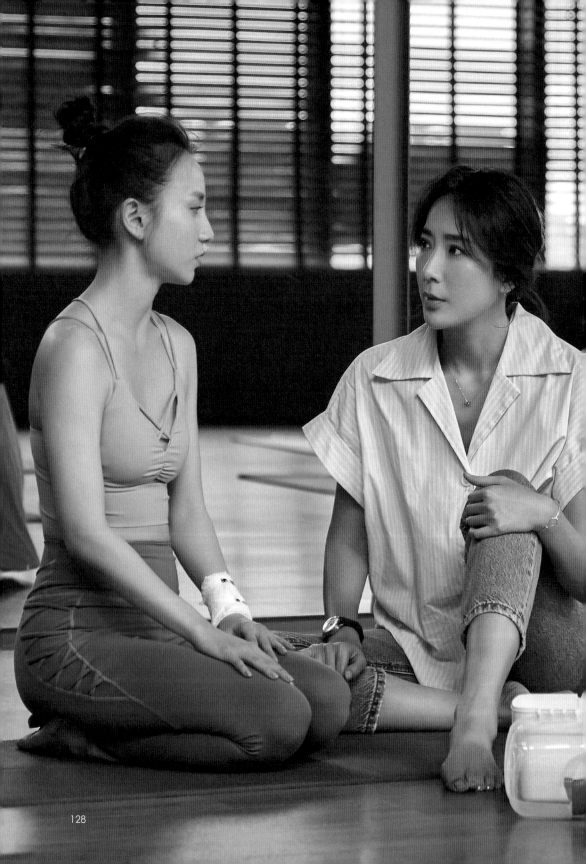

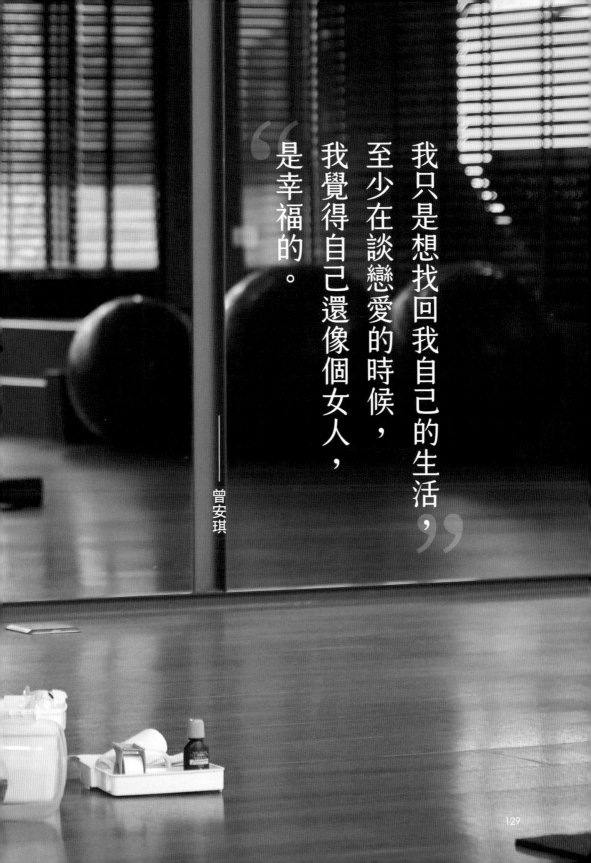

> 我只是想找回我自己的生活，
> 至少在談戀愛的時候，
> 我覺得自己還像個女人，
> 是幸福的。

—— 曾安琪

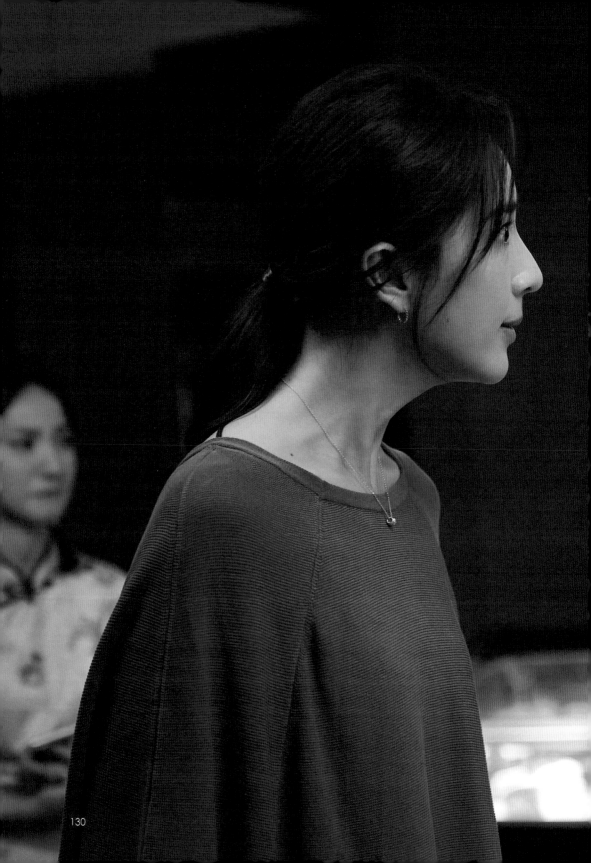

"
我得了一種病，
一種潔身自愛的病。

——路湘婷

"

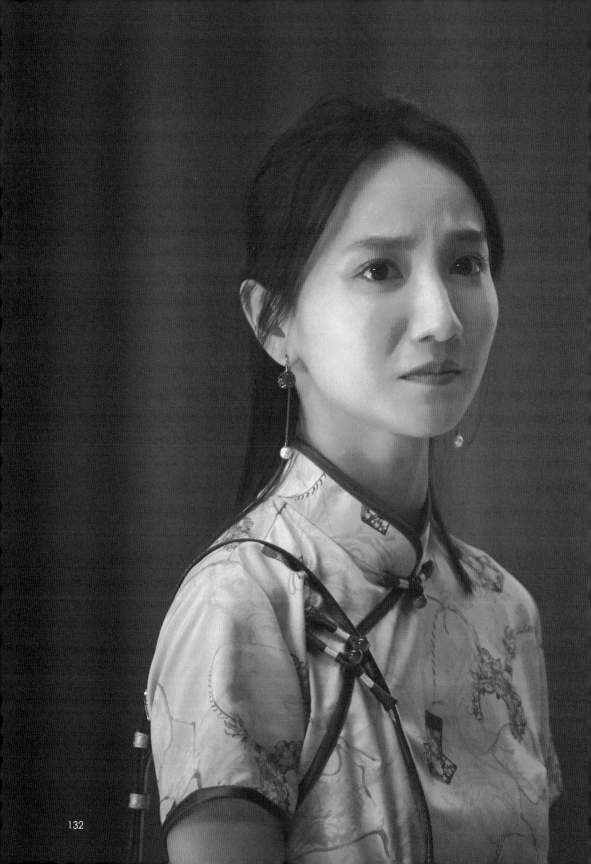

"
人一旦被貼上標籤，
就一輩子也很難再撕下來了，
當妳沒有利用價值，
不過就只是個裝飾，
沒有人會留戀的。

——曾安琪

"

" 並不是每個小孩，
都是父母期待下出生的 "

———— 范彥智

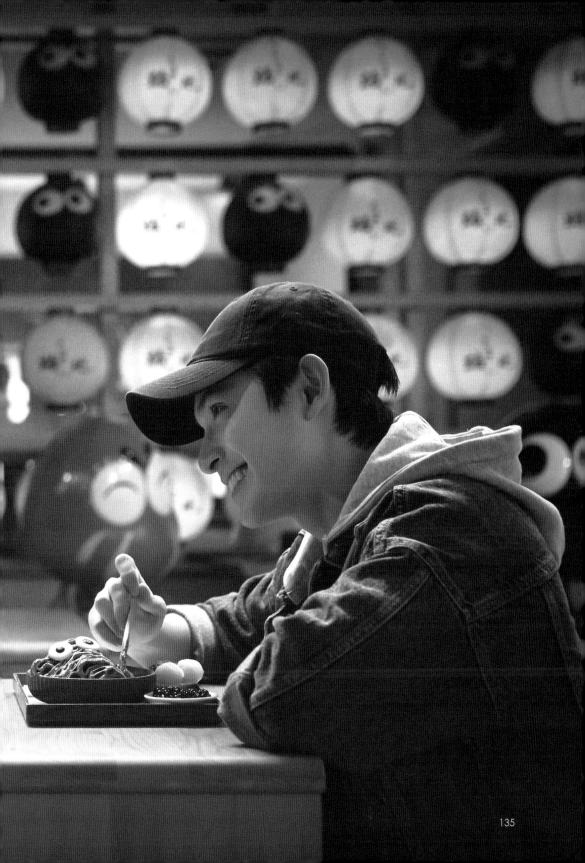

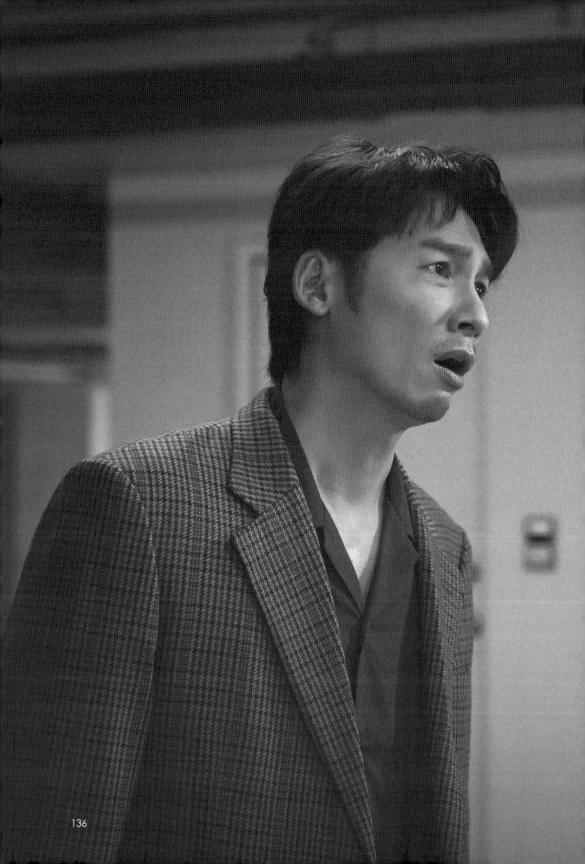

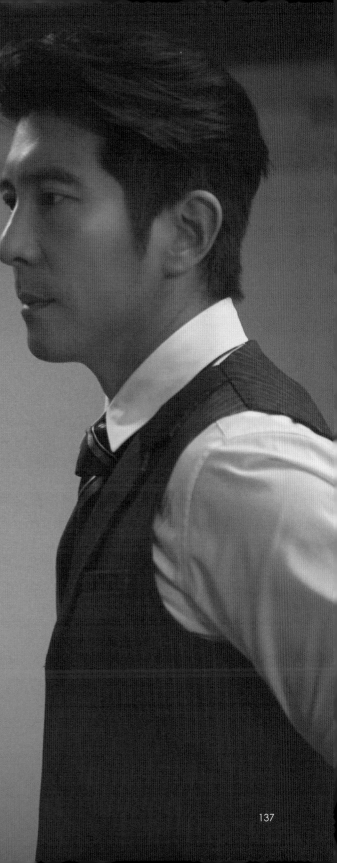

> 你如果想要改變輿論的風向，
> 小心這把火燒到你自己身上。
>
> ——范永誠

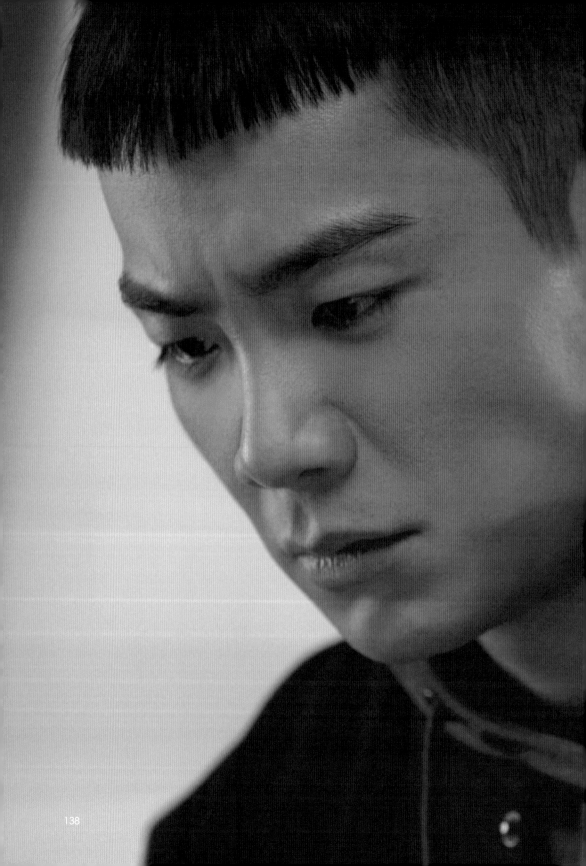

"他們根本不在意真相，
他們唯一在意的就只有自己。"

———— 姜正明

你從媒體上面得到些什麼，總要付出一點代價，媒體就這樣，你拋出一個議題然後未審先判。

——范永誠

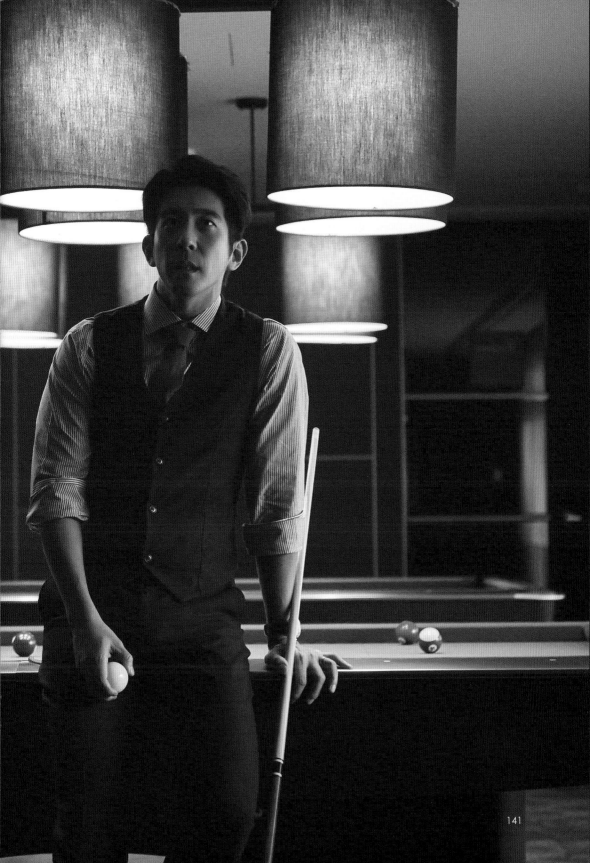

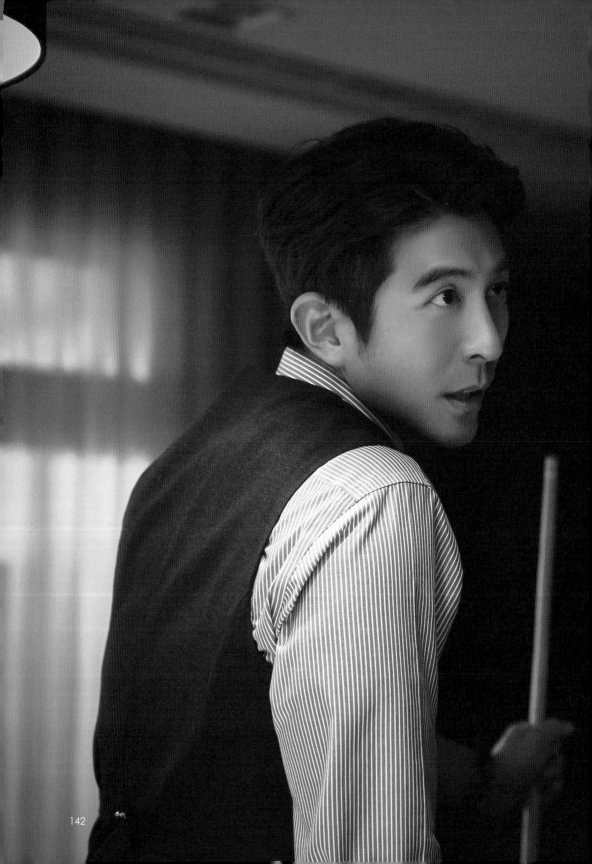

> "在這一刻，你是一個
> 保護女兒的爸爸，
> 下一刻，你有可能就
> 是殺人兇手。 "

———— 范永誠

143

妳真的有很了解我嗎？
妳如果不了解我，
就不要可憐我。

——— 范彥智

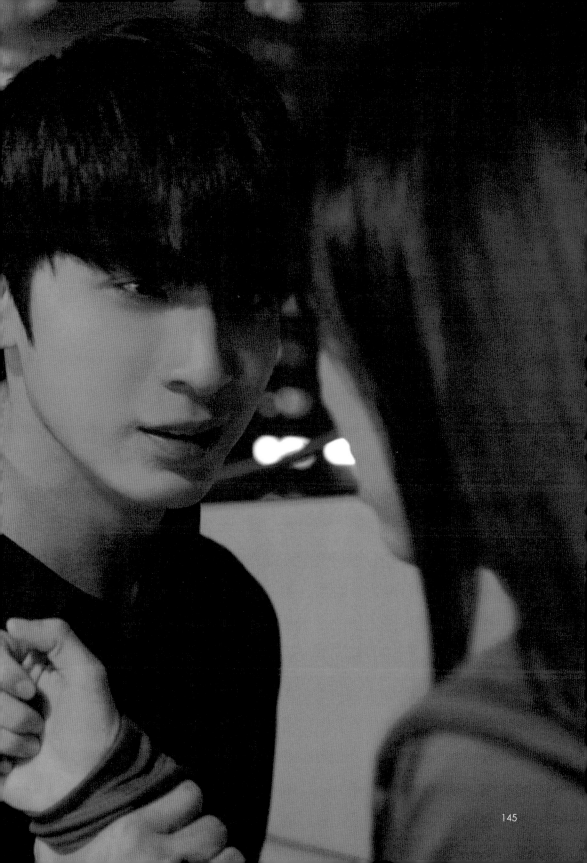

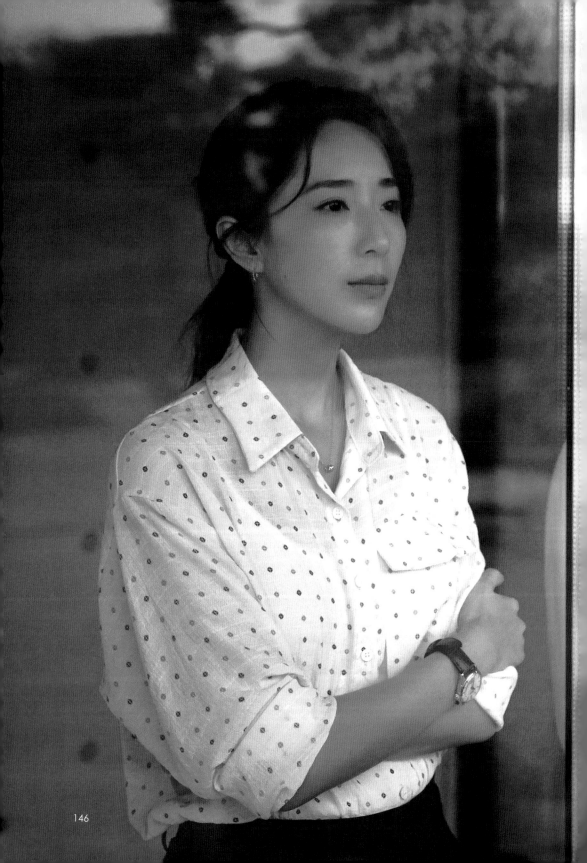

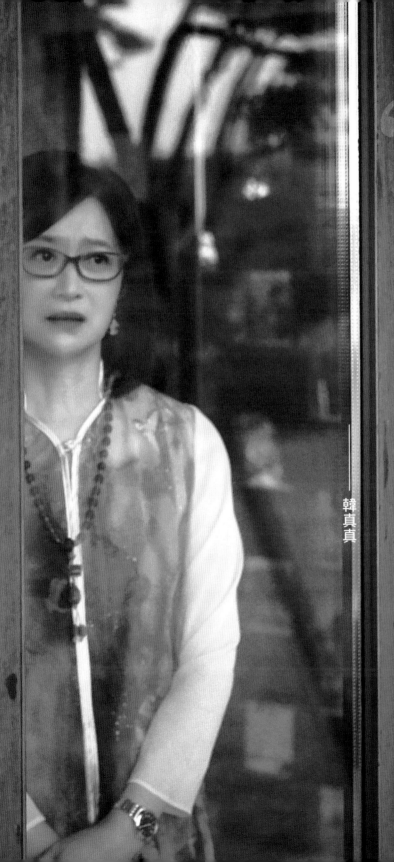

當初我答應妳，
是因為我想要保護好我的家人。

——韓真真

147

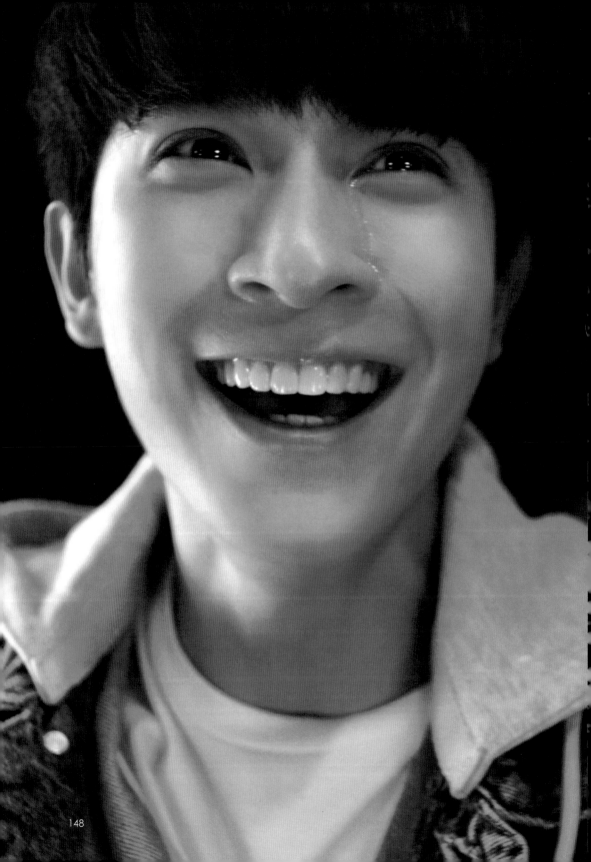

這是我唯一一次，可以替自己做選擇的時候。

——范彥智

> "這裡是我的家，
> 我離開這裡就什麼都
> 不是了。

——— 路湘婷

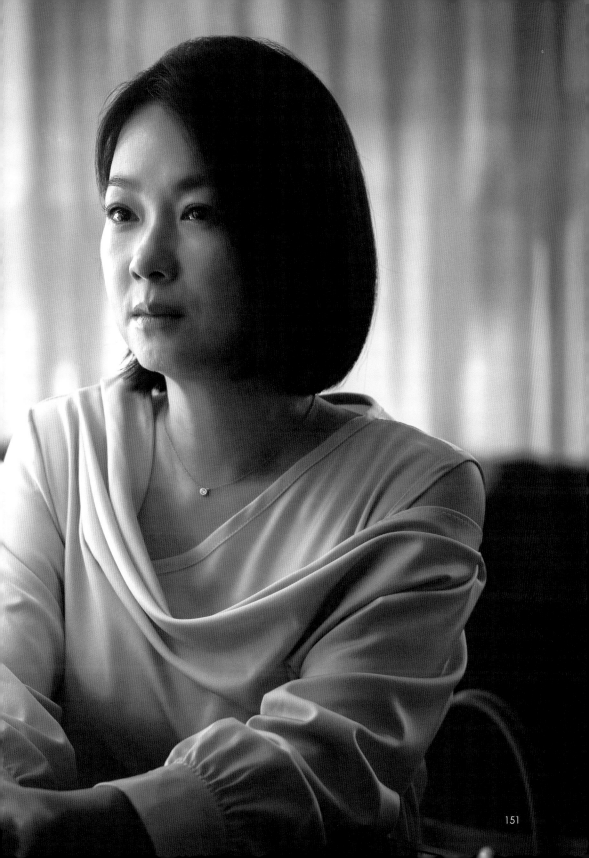

PART 6

分集大綱

第一集

Episode_1

　　平凡幸福的一家三口莊俊傑、韓真真夫妻與愛女莊映文，為了償還莊俊傑投資電影失利所欠下的鉅額債務，不得不選擇賣掉老屋，去借住韓真真姊姊「韓善美」名下的房產，韓真真也希望藉由新的地方、新的生活來象徵一家人全新的開始。

　　沒想到，一家人到了這間韓善美名下的房產，才知道要借住的地方是名聞遐邇的「天鴻」豪宅社區。在管家安可的引領下，初來乍到的莊俊傑、韓真真和莊映文一家驚嘆不已。恰巧在入住這天，也是天鴻社區主委范太卸任與知名職棒投手姜正明的入住歡迎派對，在座的左鄰右舍皆是國內數一數二的企業家和社會賢達，在衣著行頭強烈的對比下，莊俊傑、韓真真猶如誤入叢林的小白兔，瞬間成為眾人交頭接耳的焦點。

　　此時剛好看見莊俊傑手持象徵社區最高級別門禁「黑卡」的社區貴婦王林秋雲，便主動帶著韓真真向大家介紹她就是長期旅居海外的房產大亨韓善美，在一陣誤會下，路湘婷又與韓真真因為細故發生爭執，拉不下臉的路湘婷則在隔日率領社區的貴婦們登門拜訪，想藉此摸清「韓善美」一家的底細。

　　步步相逼的路湘婷就這樣與闖入豪宅社區的韓真真結下樑子，正當天鴻社區眾人疑惑「韓善美」的家底時，即將到來的社區主委參選名單中，赫然驚見韓真真的名字……。

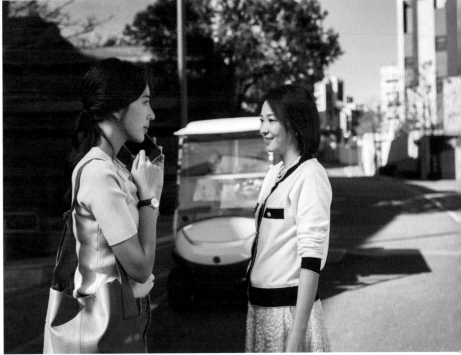

第二集
Episode_2

　　在入住歡迎派對上對韓真真熱絡的王林秋雲，其實別有心機，她是真正知道韓真真身分的人，藉由知道其姊韓善美的身分，跟知曉莊映文往事等祕密作為籌碼，要韓真真加入其陣營，投入天鴻社區的管委會選舉，因為管委會掌管住戶大小事，主委更是能將所有資料一覽無遺，在豪宅社區裡便成為大家覬覦的職位。

　　而發現入住名流社區有利可圖的莊俊傑，決定利用路湘婷的先生，同時也是天城集團少東兼知名節目主持人的范永誠來讓自己翻身，在前去自薦的途中，意外撞見范永誠與王林秋雲女兒，即天城集團代理 CEO 王沛芝的地下情，手握把柄的俊傑，決定說服真真利用韓善美的名義留下，好完成自己能再度出書的想望。

　　擁有跑步習慣的莊映文則意外在社區邂逅了路湘婷之子范彥智，原來范彥智被路湘婷和范永誠寄予厚望，希望能赴美就讀耶魯大學，更是內定的集團接班人，在明爭暗鬥的社區裡，兩人互換 IG 成為真正可以說話的朋友。

　　眼看距離社區管委會選舉的日子越來越近，路湘婷決定在周末用露營活動來鞏固自己的聲勢，豈料，露營活動並未如路湘婷的盤算，原先遭到算計的王林秋雲在韓真真一家的支持下，反而更自得其樂，加上突如其來的跳電，讓準備周全的王林秋雲一方瞬間扳回劣勢，沒想到此時竟發生火燒帳篷的意外。

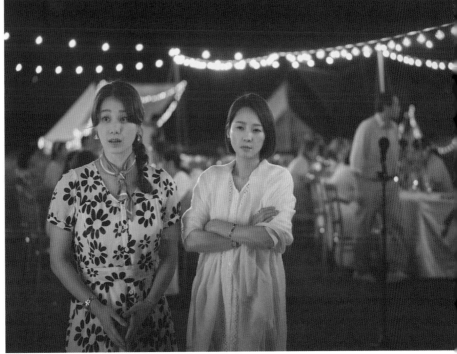

第三集

Episode_3

在韓真真跟范永誠奮力的營救下，才讓路湘婷得以從燃燒的帳篷中脫身，不過在營救的過程中，范永誠居然叫出了韓真真的本名，使路湘婷對韓真真的真實身分產生了懷疑。最後眾人在打道回府的路上，韓真真看到社區貴婦之一的葉婉青遭到丈夫陳建均家暴的一幕，此外，范彥智也在這次的露營活動中，發現了父親范永誠的外遇事實。

另一方面，韓真真帶著女兒來到身心科診所定期回診，原來莊映文有著惱人的精神問題，最近也不時會想起之前在學校疑似遭到同學霸凌的情境，讓真真擔心不已。而莊俊傑因為范永誠的引薦，認識了同社區的出版業老闆陳建均，范永誠隨口的一句話，就讓陳建均答應幫俊傑出三本書，稿費也令人相當滿意，喝著紅酒的三個男人互看了一眼，心照不宣。同一時間陳建均的妻子葉婉青也在因緣際會下，發現莊俊傑原來就是自己仰慕許久的情色小說作者，仰慕之情溢於言表。

眼見時機成熟的路湘婷，將徵信社提供許多關於貴婦之一曾安琪嗑藥吸毒和包養藥頭的證據，攤在社區貴婦們面前，並以社區公審的方式要求曾安琪即刻搬離，這種仗勢欺人的姿態，讓真真無法接受，正式向路湘婷宣戰，而早有準備的路湘婷就等著韓真真上鉤，因為受雇於路湘婷的徵信業者，還揭露了韓真真的真實身分……。

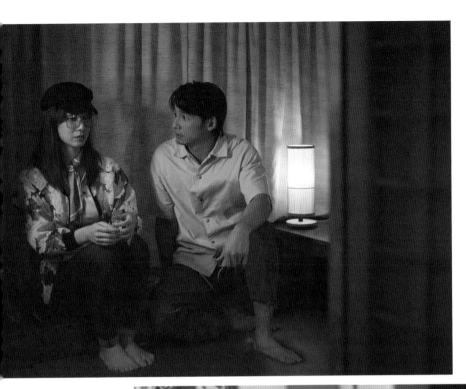

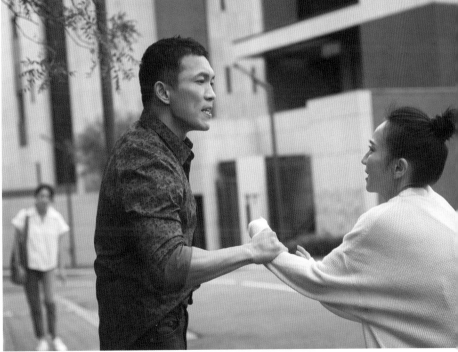

第四集

Episode_4

　　社區裡的台灣之光姜正明看起來不如表面般的風光，原來他確認罹患「投手失憶症」，還跟經紀人有一段外遇情，但因為事業出現危機，和經紀人李靜的感情也出現了變化，懷孕的太太怡嘉也因為近期被冷淡有些失落。

　　路湘婷在得知范彥智錄取耶魯大學後，找來留學顧問處理范彥智的赴美事宜，未料在留學顧問向范彥智要求出示錄取證明時，意外觸怒了范彥智。彥智為了發洩情緒，帶著映文去了祕密基地，同時，映文也意外想起過去在學校時被同學霸凌的片段記憶，在彥智的幫忙下，還發現原來媽媽長期要她服用的保健食品竟然是抗憂鬱劑。

　　另外，先前目睹葉婉青遭到家暴的韓真真一直心懷忐忑，決定前去關心並提供援助，就在言談間，葉婉青接到路湘婷的訊息，指示要替韓善美舉辦生日派對，並要葉婉青負責邀約大家出席。收到葉婉青邀約的韓真真，決定帶著莊俊傑出席路湘婷為韓善美舉辦的生日派對，宴會上，路湘婷將徵信社提供的資料發給大家，當眾揭穿韓真真假冒姊姊韓善美入住社區的祕密，就在全場譁然之際，一位打扮華麗的女士突然推開大門，朝宴會廳走來……真正的韓善美回來了！

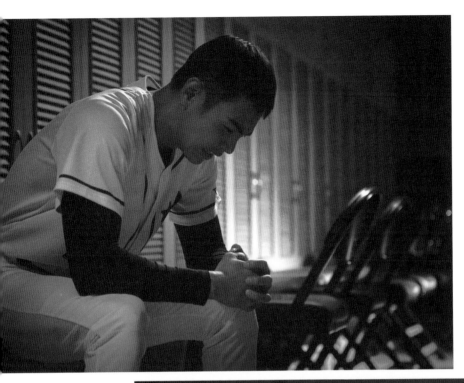

第五集
Episode_5

　　韓善美本人的到來打壞了路湘婷的精心策劃,讓當眾質疑韓真真選舉資格的路湘婷顏面盡失。社區的貴婦勢力也進入大洗牌的格局,但深怕與范氏集團合作受此牽連的陳建均,再次因為妻子葉婉青的無作為給予拳腳相向。

　　生日宴的重挫讓路湘婷的婆婆范太出手了,這次范太拿出了兒子范永誠與王沛芝的外遇證據。選前一日,路湘婷帶著外遇的證據去找王林秋雲興師問罪,兩人合意以保護王沛芝的名譽來換取王林秋雲跟王沛芝的退選。另一方面,先前想起片段記憶的莊映文,決定主動前去找以前的同學問個清楚,好知曉霸凌事件的始末。

　　在社區第一輪的委員選舉後,韓真真帶著滿腹疑問去找王林秋雲,想知道她們母女倆臨時退選的原因,卻意外得知了范氏爭奪社區主委背後的祕辛。此時,韓真真因未將手機帶在身上,漏接了多通莊映文的急電,晚間默默返家的莊映文神色詭異地直奔浴室,直到隔日於社區路倒,被路過的路湘婷緊急送醫,才知道莊映文前晚遭到性侵,虛弱的莊映文口中呢喃反覆唸著姜正明三個字,似乎直指性侵她的人就是姜正明……。

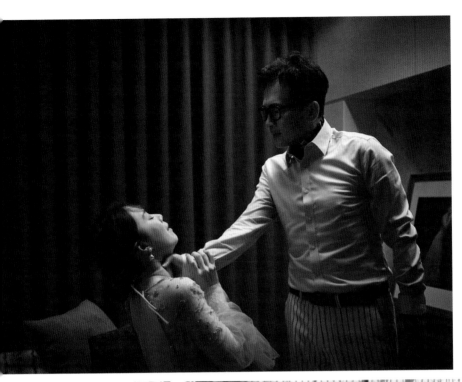

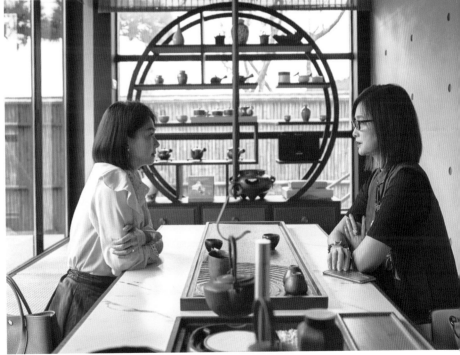

第六集

Episode_6

　　做筆錄時，莊映文想不起事發經過，卻無意間想起了先前的霸凌事件，在學校時，莊映文與同班閨蜜呂詩情同時喜歡上同校的籃球隊長張守勝，想不到呂詩情竟聯合張守勝設計莊映文，讓莊映文被同班男同學言語性騷擾，最後更慘遭全班霸凌，此時，難過的韓真真也因為莊映文的再次受傷，想到之前的霸凌事件，沒有盡到保護女兒的責任，讓莊映文出現輕生的舉動而感到懊悔。

　　另外，范永誠收到記者同業爆料姜正明性侵未成年少女的資料，在幾經掙扎後，決定於晚間節目談論此一勁爆事件。身為父親的莊俊傑在電視上看到了關於姜正明疑似性侵未成年少女的快訊，也同時在網路上發現多篇質疑遭性侵一方是仙人跳的抹黑輿論，讓莊俊傑氣憤地直奔電視台找范永誠，要求上節目替女兒澄清。

　　如滾雪球般的性侵事件，讓球團不得不出面要求姜正明交代當時行蹤，但姜正明選擇三緘其口，此舉讓球團十分不滿。在家中看顧莊映文的韓真真無意間看到莊俊傑登上范永誠節目，在節目上，莊俊傑因為過於激動脫口說出自己就是受害者的父親，沒想到這段談話竟被莊映文看見，瞬間崩潰。同時，在家中待產的許怡嘉和姜母不約而同地看到姜正明疑似性侵的新聞後，同樣深受打擊⋯⋯。

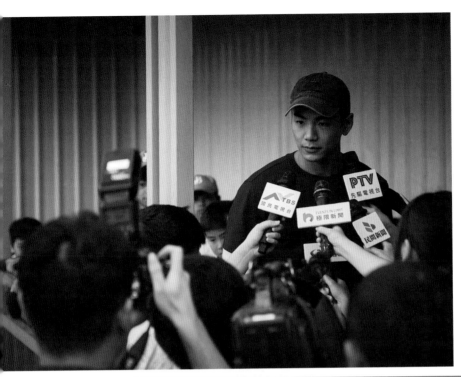

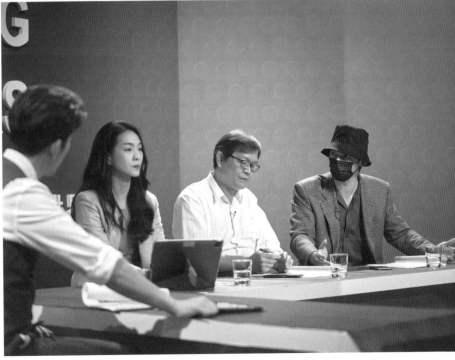

第七集
Episode_7

　　莊俊傑在節目上為了捍衛愛女清白，而舌戰名嘴的過程在網上瘋傳，甚至躍升為媒體寵兒。姜正明的性侵新聞重挫了球隊的形象，讓身為投資方的天城集團掌權人范太氣得跳腳，另外，社區也因為節目的播出，開始出現了數落姜家的聲音，這讓打從心底相信姜正明清白的姜母，決定登門拜託韓真真一家對外說明，還子清白，但身為母親的真真無法答應，「我也要保護我的女兒啊」，真真說。

　　球團在投資方的壓力下決定召開記者會，並要姜正明採低姿態道歉來為球隊的形象止血，而身受委屈的姜正明雖同意出席記者會，但不願聽從球團跟經紀人的指示，決意以自己的方式來捍衛清白，在與李靜的爭執過程中，被怡嘉發現了姜正明和李靜的外遇關係。

　　情緒崩潰的莊映文在經過短暫的休息後，決定獨自來到案發地點，盼能喚起當時被性侵的記憶，然而，韓真真在發現女兒離家後，也直覺的來到電影館，陪著莊映文一起面對傷痛及尋找真相。

　　記者會上，姜正明為了證明自己清白，自爆外遇，才不願第一時間提供不在場證明，引起現場一片譁然。在得知妻子即將臨盆後，隨即奔向醫院，卻在與記者的追逐過程中遭遇意外……。

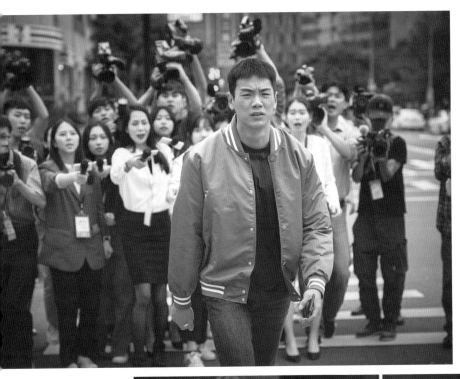

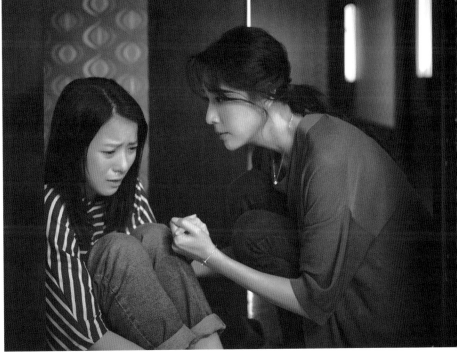

第八集

Episode_8

在社區主委爭鬥中失勢的王沛芝，拿著范太各項行賄官員的證據來到電視台爆料，順道向范永誠坦承與他發展婚外情的真正企圖，更一併脫出范太操控爭搶社區主委的陰謀。

留學顧問來到范家，說明范彥智錄取證明造假，遭到耶魯退件一事，得知彥智造假的路湘婷反而發了瘋似的，要范家動用一切關係讓范彥智能順利入學耶魯，為日後接班，這不可理喻的要求再度惹惱了范永誠。

韓真真和莊俊傑又來到電影館尋找性侵案的線索，在當日的預約登記表上，看到了莊映文前同學張守勝的名字，這時，莊映文在家中也想起被性侵當日與張守勝相約碰面的事，而決定前去找張守勝求證，就在莊映文來到先前就讀的學校和張守勝對質時，莊俊傑跟韓真真也隨後趕到，最終張守勝坦承當日有下藥，但絕對沒有性侵這件事。就在聽到張守勝的自白後，莊映文突然想起之前在學校的所有記憶，原來整起霸凌事件的始作俑者，是她……？

就在社區主委投票的這天，莊映文接到了范彥智的訊息，表明要告知性侵事件的始末，此時，范永誠也從范彥智和莊映文的合照中，發現了關於性侵案的蛛絲馬跡……就在范永誠留言給范彥智時，竟被路過的莊俊傑聽見，正當大家意會到性侵案的真凶是范彥智時，他卻從社區主委的投票地點，天城集團總部頂樓一躍而下……。

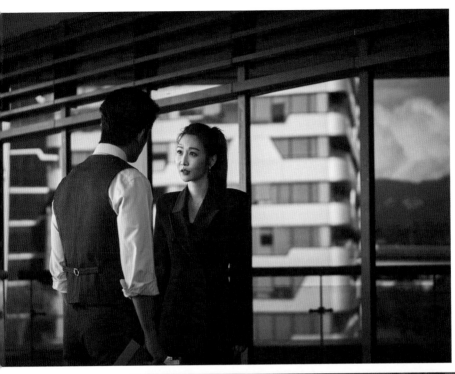

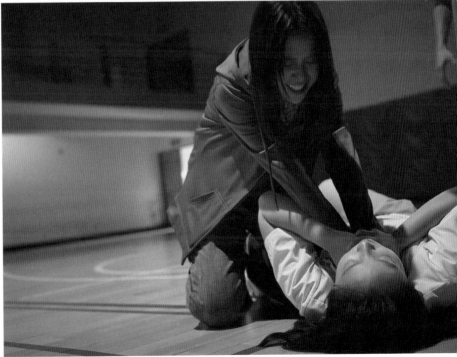

第九集
Episode_9

　　范永誠決定面對他的母親，將范彥智性侵和輕生的事都告訴范太，而范太也同步向范永誠說出她與王林秋雲之間的恩怨，為了天城集團與家人的將來，范太選擇承擔一切面對司法。回到家中的范永誠馬上向路湘婷告知母親被捕和公司遭到調查一事，兩人不約而同的為了范彥智甦醒後的將來共謀了一個決定。

　　王林秋雲在范太被抓的新聞曝光後約了韓真真碰面，要韓真真趁勢拿下社區主委，藉此與她裡應外合，奪下天城的主導權，而韓真真則以搬家及照顧女兒為由斷然拒絕。路湘婷在得知韓真真一家準備搬離後，也決定前去為了范彥智所犯下的錯誤和一路來的風雨向韓真真道歉……。

　　時光飛逝，一年後的韓真真回到婚禮企劃的崗位，夫婿莊俊傑仍然在文學領域奮鬥，其作品還深受多國讀者喜愛，甚至有著作即將翻拍成電影，女兒莊映文則在父母的陪伴下成功走出傷痛，也前去探視仍在昏迷的范彥智。

　　此時，位居天城高位的路湘婷，看著身旁擁有的一切，卻回想起范彥智輕生時的情境。原來，范彥智在跳樓前有跟同在天臺的路湘婷激烈爭吵，范彥智之所以會走上絕路，不是為了逃避犯行，而是想擺脫身為家族接班人的包袱及母親的掌控，以尋求真正自由……。

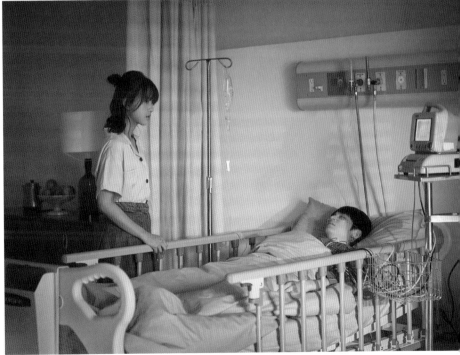

《親愛壞蛋》工作人員名單

出品人	陳文琦、張承宏、邱垂鋒、邱奕平
發行人	劉文硯
總監製	郝孝祖、趙君璐、李志緯、洪任中
製作人	陳南宏、鄭博元、陳慧郁
監製	謝欣恬、陳慧郁、陳雨凡、吳孟謙
企劃	鄭詠翰、周芳瑜
編劇	咖啡因、郭世偉
導演	洪子鵬

製作人	戴天易
版權業務	吳昕可、柯嬅晴、劉維龍
行政管理	王舒慧、劉育瑄
藝人管理	劉珈妍、洪源聰、游毓茹、周芳瑜、鄭婗、林鈺芳、王麒涵
行銷宣傳	張馨文、呂雅琳、陳俊典
媒體公關	田筱琳、余姿嫻
新媒體企劃	池芹
平面設計	陳怡婷
視覺統籌	趙紘億
特效指導	李志緯
特效執行	李文正、蘇子仁、吳聲政
合成特效	陳姵君、曹育嘉、陳華倫、廖旎均
視覺助理	林大程
視覺編導	蕭欣怡、林佳陽、張維麟、徐功行
片頭設計	何當裕
片尾設計	何當裕
劇照師	王睿均
花絮側拍	李居凡

編劇協力	陳姿羽
副導演	喬湘
助導	黃怡霖
場記	歐嘉益
製片統籌	江烽榮
執行製片	江秉叡
外聯製片	范翊萱、李岱荃
生活製片	王永潔
製片助理	廖詩涵、季頌勳、張育瑄
演員管理	陳育萱、魏嘉伶
選角支援	陳喜惠
攝影指導	古曜華
攝影師	劉韋昇
攝影大助	吳柏諺、汪詩堯
攝影助理	朱祥寧、廖若庭、梁中其
燈光師	王彥傑
燈光大助	羅煒
燈光助理	吳睿宇、陳煒傑
燈光支援	黃業勤、陳群甯

場務領班	江偉誠
場務助理	黃譽綸、賴譔仁
技術場務支援	許文勝、陳人誌
錄音指導	孟柔安
錄音助理	閔曉宜
錄音支援	陳映杉
動作指導	黃泰維
助理動作指導	羅梓誠、曾煒玲
現場特效指導	陳銘澤
現場特效執行	曾偉菖、李榮哲
吊掛動作組	洪昰顥、周岳霖、涂力榮、蔡汶哲、林小嬋
鋼架組	張志明、鄭文彬、吳家昌、高志航、蔡俊源
吊掛組	陳茂榮、吳芳源

木工	吳忠勝、蘇勝博
演員司機	林浩祥
食品美術支援	瘦瘦食堂

美術總監	吳芊媚
美術指導	陳怡婷
執行美術	劉先齊、劉邑琳
平面美術	利允枫
現場美術	陳佩怡
現場美術助理	黃瀞嫺、黃斯頎
美術助理	王珮蓉、葛曉臻、王嵐伶、林俐
美術支援	謝家恩、房星余、何泳瑩、吳元修、鄭巧琪、林吟璇、黃新仁、江巧柔、王家瑜、裘濟榮、傅捷、謝承頤、王筱恬、黃昱慈
造型指導	王郁文
造型執行	李靖睿
服裝執行	衛柔安
服裝管理	范惟惟、江宣儒
服裝支援	林佩怡
髮型師	胡崴閎
髮型助理	李孟潔
化妝師	謝念融
化妝助理	蔡侑儒
梳化支援	劉珊呤、鄭仔婷
特效化妝	儲檪逸、楊宜瑞

攝影器材	大川大立數位影音股份有限公司
燈光器材	視動影像製作有限公司
收音器材	雨聲音像創作有限公司
場務器材	永祥影視有限公司
車輛提供	永笙汽車租賃有限公司
現場特效	澤影映像電影特效有限公司

後期製作

後期統籌	趙紘億
後期製片	林哲屹
後期專案管理	廖珮均、李柏辰
後期檔案管理	楊仕丞、顏漫萱、高國瑋
剪接師	林政宏、胡觀嵐、林子宇、駱昆遠
剪輯助理	顏漫萱、葉恩、黃心俞、林子宇、劉美佳
調光師	李志緯
調光助理	楊東霖、林明毅
後期特效調光	百聿數碼創意股份有限公司
配樂指導	張劭庭
聲音指導	吳柏醇
聲音剪輯	王婕、劉郁欣
音效設計	吳培倫
ADR 錄音	王婕
Foley 錄音	黃大衛
混音	黃大衛
後製工程	嘉莉錄音工房

監製	聯利媒體股份有限公司
著作	豐采節目製作股份有限公司
製作	豐采節目製作股份有限公司 百聿數碼創意股份有限公司 關鍵資本股份有限公司
劇照攝影	王睿均

親愛壞蛋Lovely villain
幕後創作＋寫真劇照＋訪談記事全紀錄

2023年6月初版　　　　　　　　　　　　　　定價：新臺幣450元
有著作權・翻印必究
Printed in Taiwan.

著　　　　者	豐 采 節 目 製 作	
	股 份 有 限 公 司	
採訪撰文	李　　郁　　淳	
叢書主編	陳　　永　　芬	
校　　　對	陳　　佩　　伶	
美術設計	Ivy Design	

出　版　者	聯 經 出 版 事 業 股 份 有 限 公 司	副總編輯　陳　逸　華
地　　　址	新北市汐止區大同路一段369號1樓	總 編 輯　涂　豐　恩
叢書主編電話	(02)86925588轉5306	總 經 理　陳　芝　宇
台北聯經書房	台 北 市 新 生 南 路 三 段 9 4 號	社　　長　羅　國　俊
電　　　話	(0 2) 2 3 6 2 0 3 0 8	發 行 人　林　載　爵
郵 政 劃 撥 帳 戶 第 0 1 0 0 5 5 9 - 3 號		
郵 撥 電 話 (0 2) 2 3 6 2 0 3 0 8		
印　刷　者	文 聯 彩 色 製 版 印 刷 有 限 公 司	
總　經　銷	聯 合 發 行 股 份 有 限 公 司	
發　行　所	新北市新店區寶橋路235巷6弄6號2樓	
電　　　話	(0 2) 2 9 1 7 8 0 2 2	

行政院新聞局出版事業登記證局版臺業字第0130號

本書如有缺頁，破損，倒裝請寄回台北聯經書房更換。　ISBN　978-957-08-6761-9 (平裝)
聯經網址：www.linkingbooks.com.tw
電子信箱：linking@udngroup.com

國家圖書館出版品預行編目資料

親愛壞蛋 Lovely villain 幕後創作＋寫真劇照＋訪談記事全紀錄/
豐采節目製作股份有限公司著 . 初版 . 新北市 . 聯經 . 2023年6月 .
176面 . 17×23公分
ISBN　978-957-08-6761-9（平裝）

1.CST：電視劇

989.233　　　　　　　　　　　　　　　　　　112000528